DIY物語

環·保·超·人

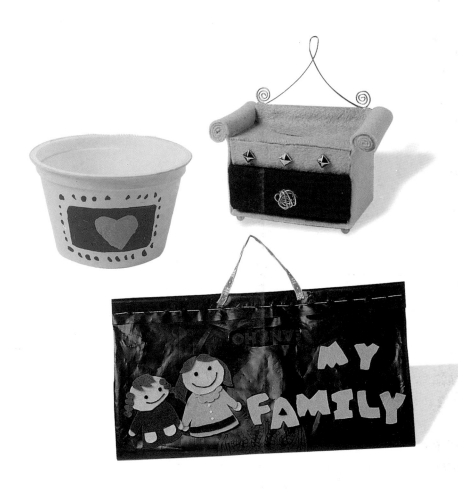

目　錄 CONTENTS

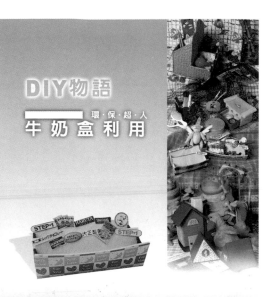

DIY物語
環·保·超·人
牛奶盒利用

DIY物語
環·保·超·人
布 類 利 用

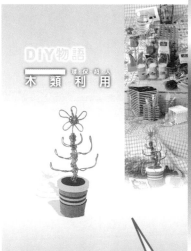

DIY物語
環·保·超·人
木 類 利 用

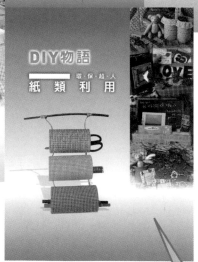

DIY物語
環·保·超·人
紙 類 利 用

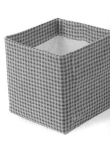

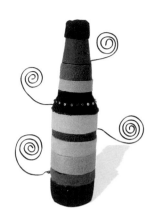
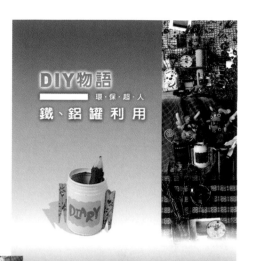

DIY物語
環·保·超·人
鐵、鋁罐利用

DIARY

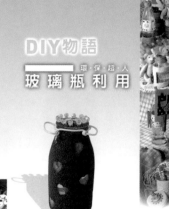

DIY物語
環·保·超·人
玻 璃 瓶 利 用

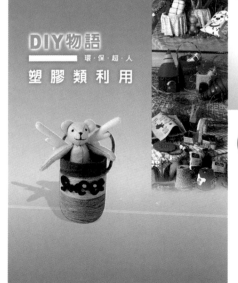

DIY物語
環·保·超·人
塑膠類利用

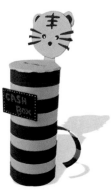

CASH BOX

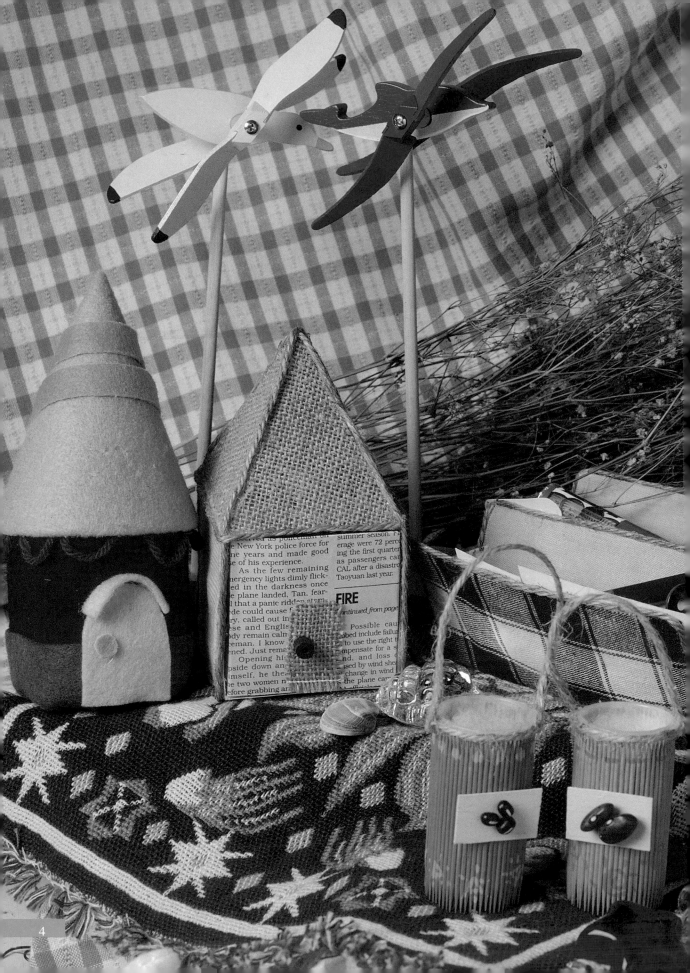

《環保新觀念》

在現今資訊科技發達的社會裡，凡事都講求效率，在富裕的生活中，食衣住行都必須快速、乾淨和衛生，正因如此，製造出許多不必要的科學垃圾。而21世紀，環保的概念是重要的課題，許多廢棄物都等待著您發掘，只要運用一點點的巧思，花一點點的時間，就可以使它們成為既美觀又實用的物品，十分符合環保超人吧！

工具 TOOLS

　　在工具的使用上，皆是採用平日容易取得的工具。鐵絲以固定的作用，鐵釘則利用於穿孔、打洞，鐵鎚則輔助於鐵釘，或者，可用於敲平凹凸物。而老虎鉗則使用於鐵絲的彎折，或一些尖硬物的彎曲變形，刀片可切割塑膠、布類、鋁片、紙盒類的物品，相片膠和熱熔膠交相應用，是不可或缺的接著劑，針線盒在本篇也是重要的工具，尤其在布料上的縫合。

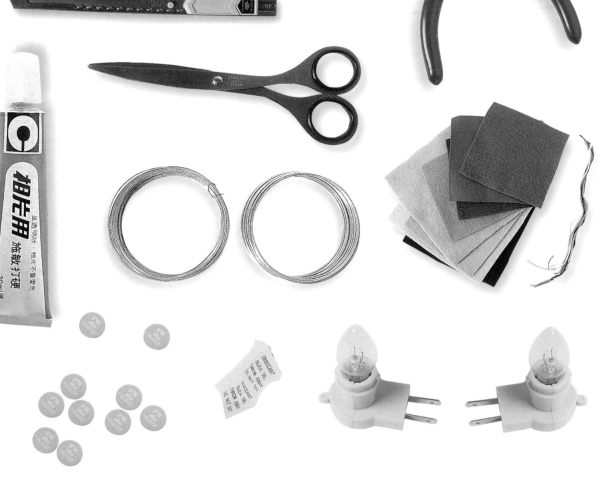

MATERIALS 材 料

本篇所採用的材料為布類,即過氣的舊衣物或破損衣物、舊毛巾等;木類的總類諸多,例如竹筷子、牙籤、冰棒棍等。紙類的應用上是利用了餅乾盒、紙袋、紙捲和報紙。而牛奶盒的部分則包括了果汁盒、飲料盒,可以利用成各式各樣的收納盒。塑膠類的範圍包括了保特瓶、塑膠杯、果凍盒、布丁盒及塑膠袋等。玻璃部分則大多採用可樂瓶、果汁玻璃瓶、酒瓶或醬瓜瓶、果醬瓶等。在鐵罐、鋁罐的利用上,使用了罐頭、易開罐、馬口鐵、鐵罐等,加以應用或各種神奇的廢物利用。

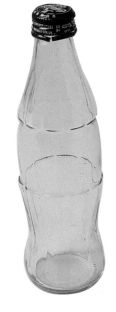

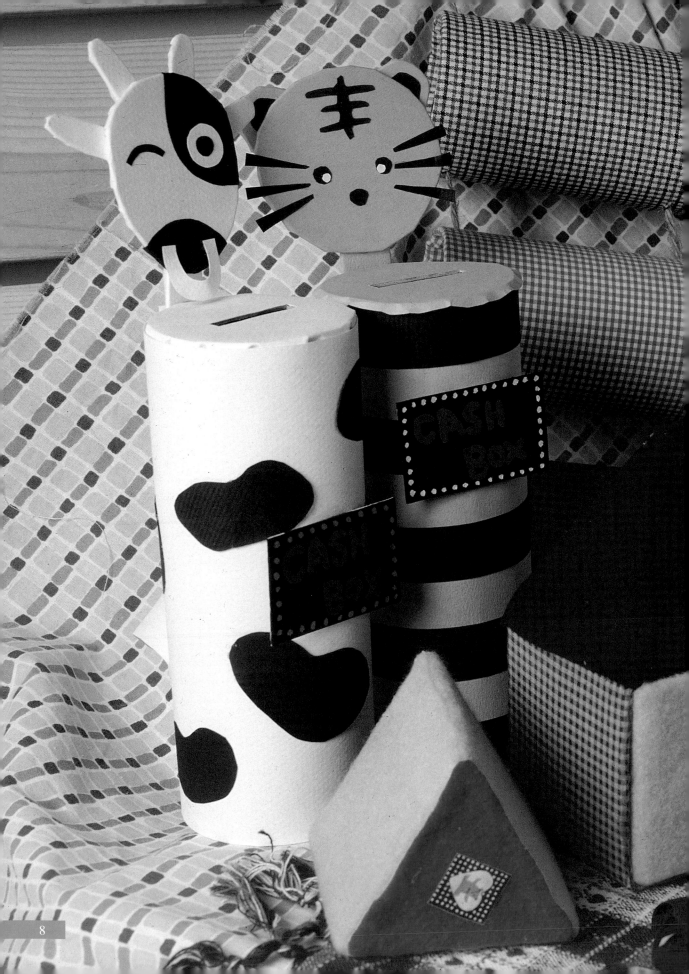

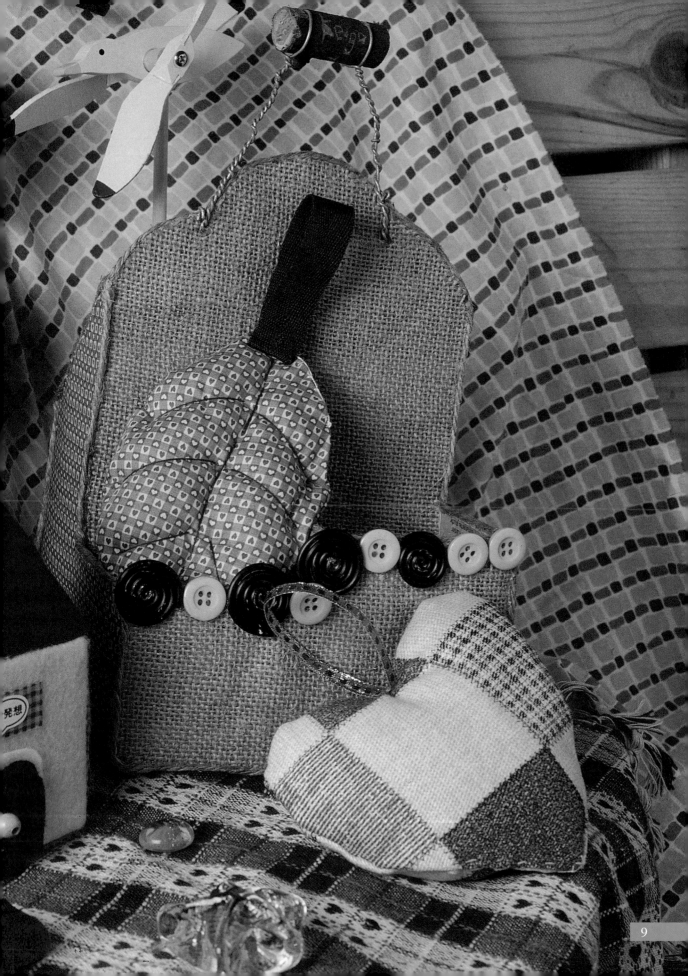

WORKING
HOUSE

NATURAL

BASIC

SIMPLE

Potpourri

WORKING
HOUSE

NATURAL

BASIC

SIMPLE

Potpourri

CASH
BO

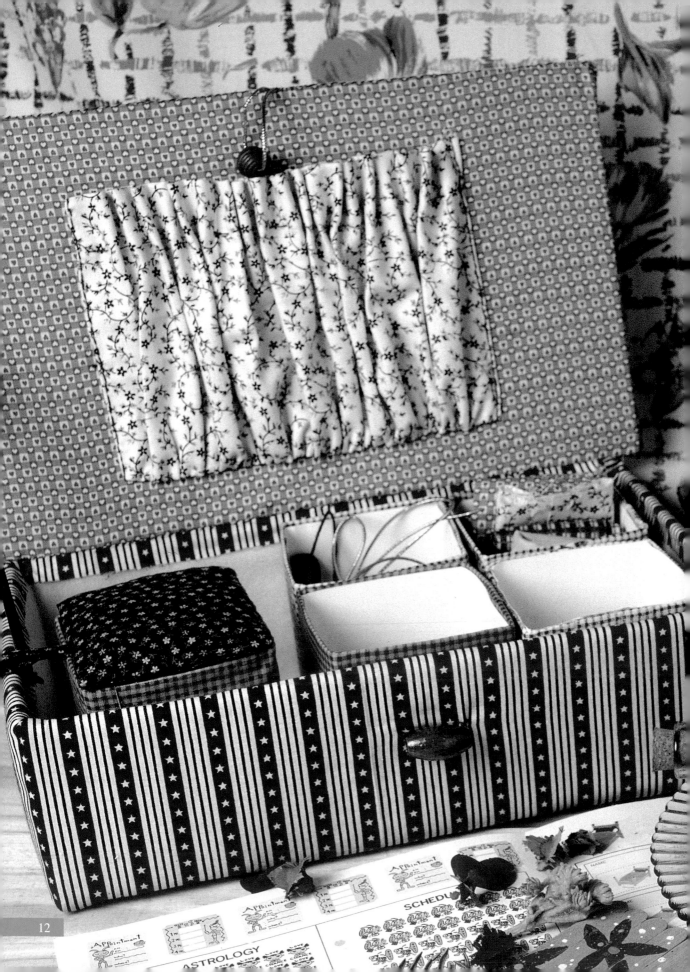

15

DIY物語

環·保·超·人
布 類 利 用

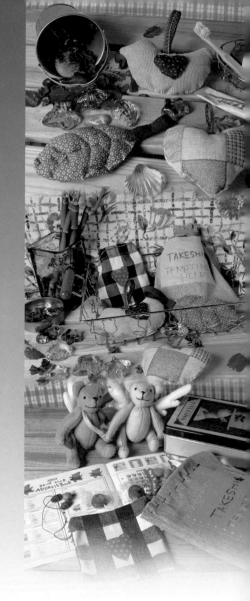

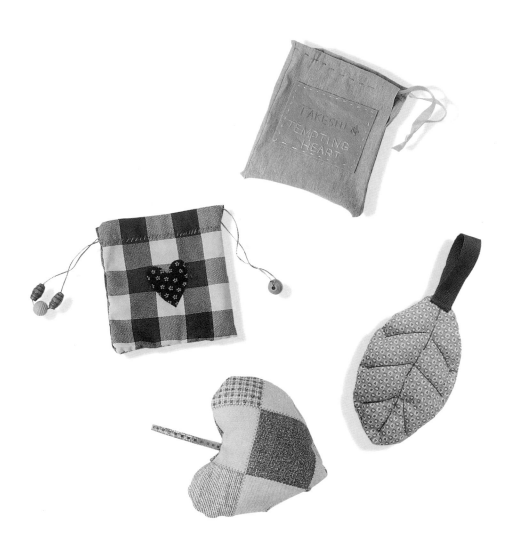

布 類 利 用

　　利用衣櫥裡的衣褲，剪剪裁裁，可以做成布袋
或是填充棉花、香料、乾燥包，可以做成玩偶、
香包、乾燥布包，放在家裡的任何一角，都增添
幾許樸意。

舊衣新款

舊衣物的每一塊角落，都可以讓我們的巧手，
將它裁縫成一個可用的東西，雖然變了新
模樣，卻保留著過去的點點滴滴。

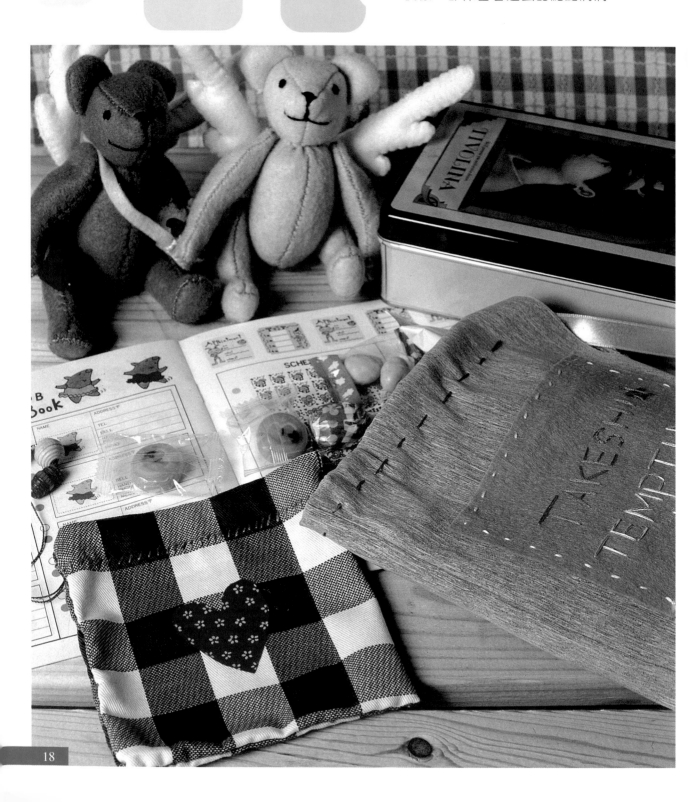

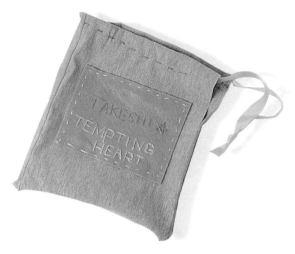

1 裁下褲管的一部分，並反折。

2 將其中一口縫合。

3 將另一口褲管處外折約莫2公分後縫合。

4 再將其反折回正面。

5 將黃絲帶穿過褲管。

6 在不織布上縫上圖樣，再縫上褲管即完成。

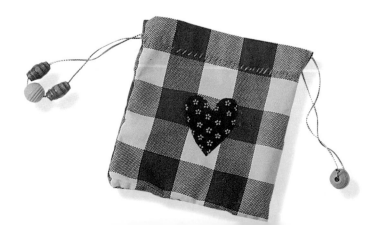

乾燥布包

將布料剪剪裁裁，做成一個個可愛的造型布包，除了填充棉花，使其成為裝飾品，也可以填充乾燥劑，讓它變成一個既可裝飾又實用的乾燥布包哦！

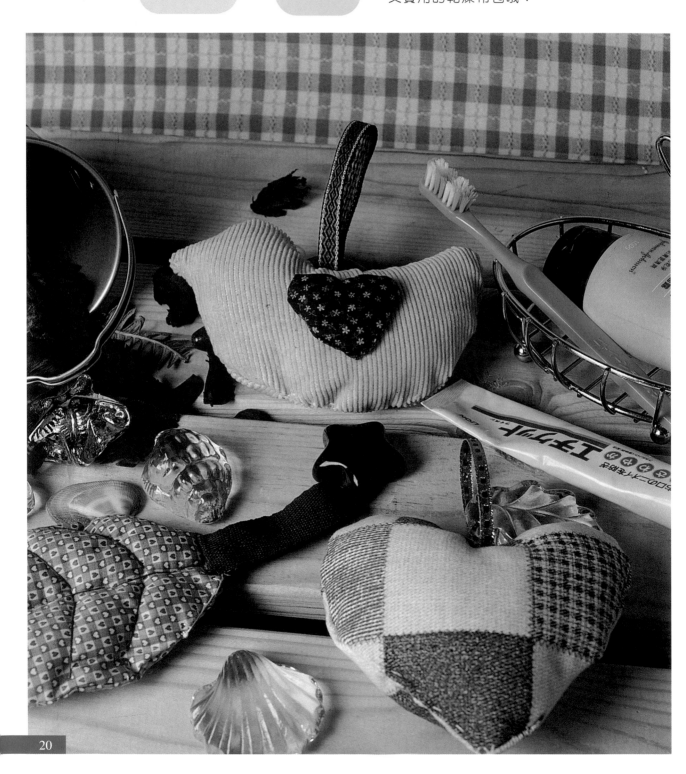

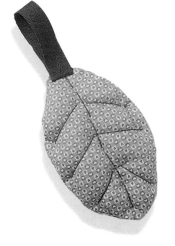

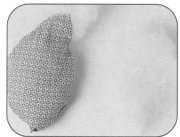

1 在布料背面畫出布包造型。

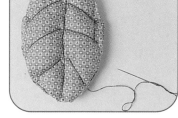

2 在布料對折後縫合，並留下 1/6的缺口。

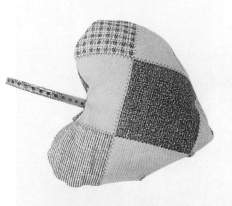

3 再將其翻回正面，填入棉花 及乾燥包後縫合。

4 在葉形布料上縫上葉脈造型 。

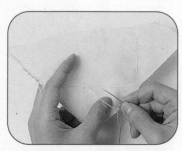

5 最後再縫上緞帶即完成。

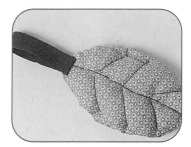

1 在布料上劃出心形圖案。

2 將同等大小的布料縫合。

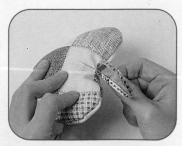

3 翻回正面後，填入棉花及乾 燥包，再縫合缺口。

4 最後再縫上緞帶即完成。

DIY物語

木類利用
環·保·超·人

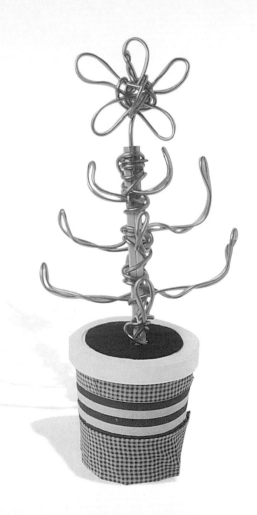

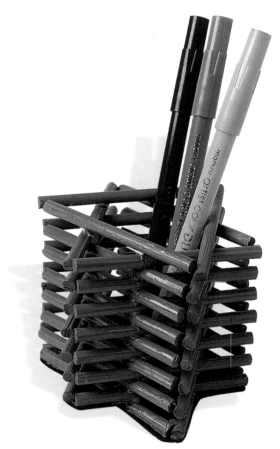

木 類 利 用

其實日常生活中的許多免洗器具都是很好的廢物利用物品，竹筷、牙籤、冰棒棍即是很好的例子，用來做成可裝飾或可用的器具，真是不勝枚舉。

彩繪杯墊

不對眼的冰棒棍，也可成為大用途，在收集之後的冰棒棍，稍加彩繪組合，可以獲得不一樣的效果，一起來試試吧！

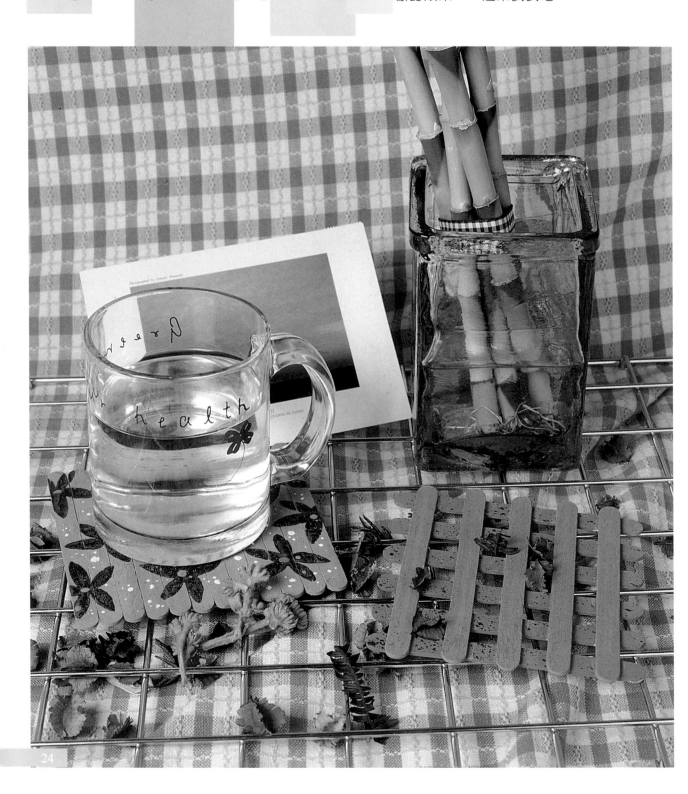

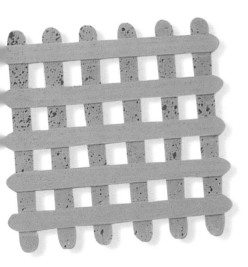

1 先排出杯墊造型。

2 以相片膠來黏合。

3 以壓克力顏料塗一上色。

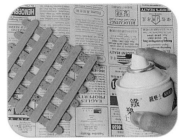

4 最後噴上保護噴漆即完成。

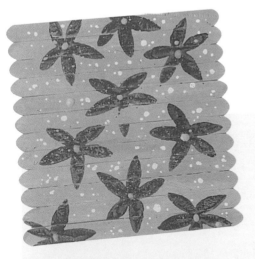

1 利用相片膠來黏合。

2 正面的冰棍以並排完成。

3 在背面處以兩支冰棒棍橫放，並黏合。

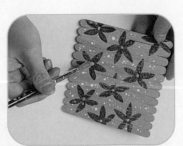

4 以壓克力顏料繪出造型。

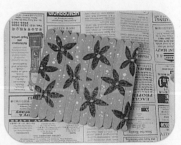

5 最後再噴上保護噴漆即完成。

小　盆　栽

溫暖的陽光，涼涼的微風，這個時候，自己動手做一個可愛的小盆栽，滿心期待期待它的成長。

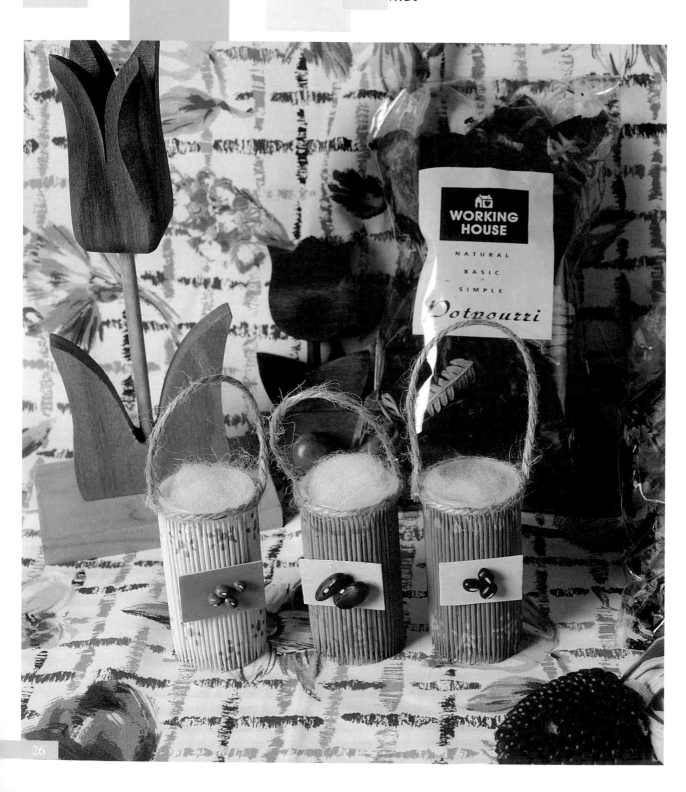

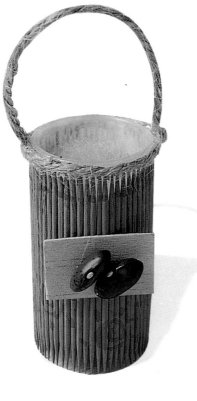

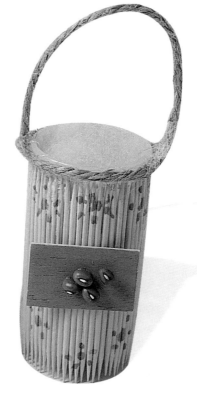

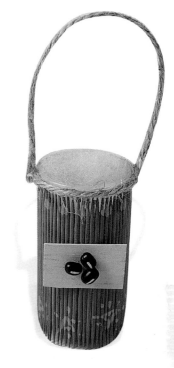

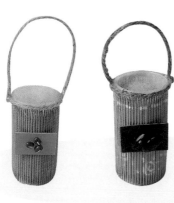

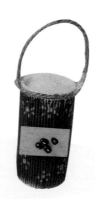

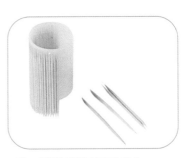

1 將牙籤黏在底片盒上。

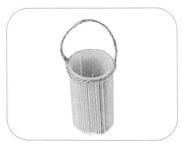

2 在開口處黏上麻繩來當把手。

3 四周圍塗上壓克力顏料做底。

4 在已塗上顏色的飛機木黏上要種的豆子。

竹 之 筒

用一根一根的竹筷搭成小竹筒，紅的、白的、藍的，好多的顏色，正能搭配我多變的心情。

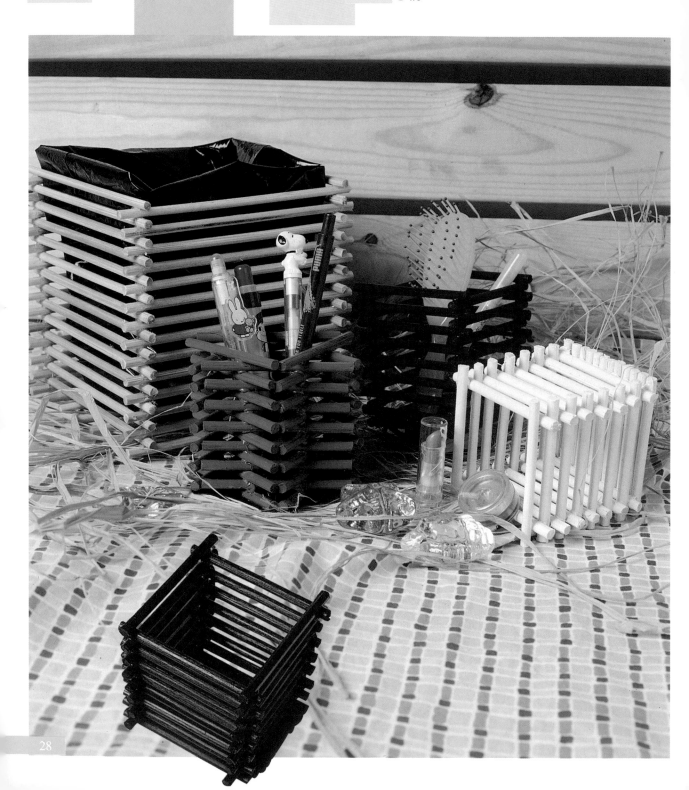

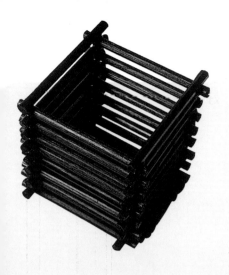

1 先將竹筷剪成長短一致。

2 將竹筷以熱熔膠交叉重疊相黏。

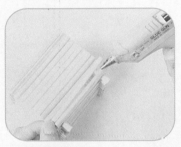

3 做出一個底部。

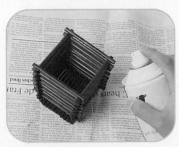

4 再以噴漆噴上顏色。

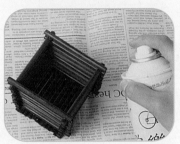

5 噴漆乾了之後，再噴上一層亮光漆，使顏色鮮豔。

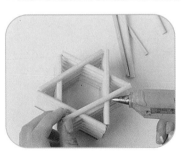

1 將交叉重疊成星形。

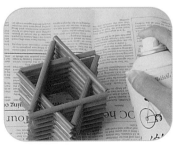

2 以噴漆噴上顏色。

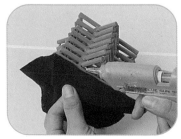

3 在底層黏上一塊深色的不織布。

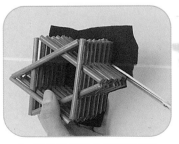

4 沿著邊緣將多餘的部分剪掉。

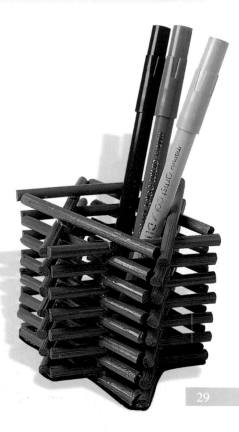

仙人掌花

想不到筷子加上冰淇淋盒及鐵絲的組合，竟可以變出一個可以吊掛飾品的仙人掌花，還有什麼廢棄物品是不能變魔術的呢？

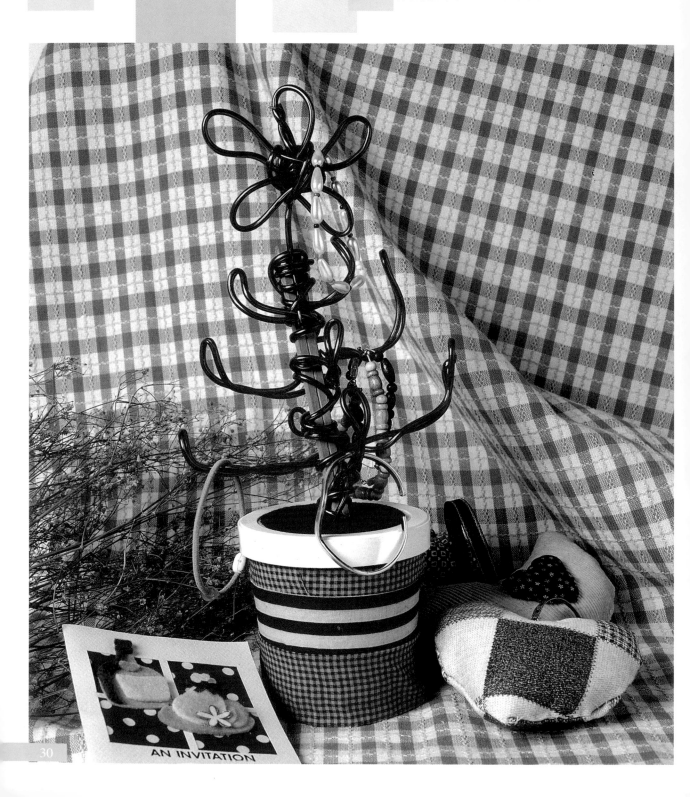

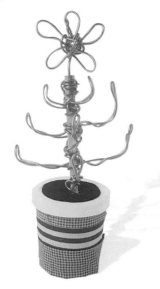
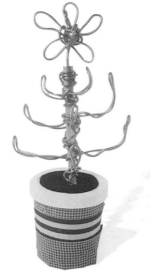

1 以不織布剪出一個圓形，並貼於杯蓋上。

2 杯身部分，則以布料來黏貼包裝。

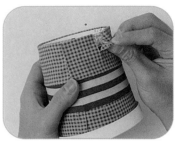

3 由於是圓形杯身，所以在黏貼時要留缺口以利黏合。

4 將竹筷塗上壓克力顏料。

5 將有色水管穿入鐵絲，以利於彎折。

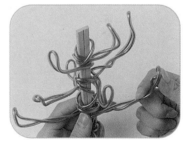

6 再將它纏繞於竹筷上，並做出仙人掌造型。

7 再將做好的小花纏於頂端。

8 於杯蓋上穿洞，並將仙人掌花插入即完成。

DIY物語

紙 類 利 用

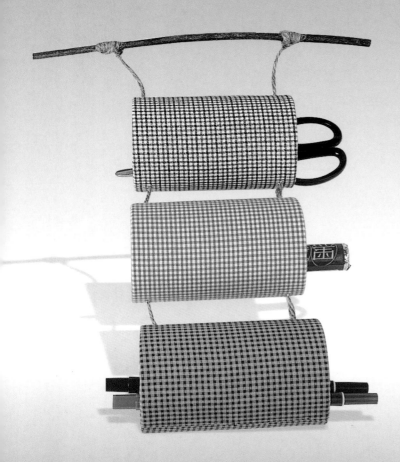

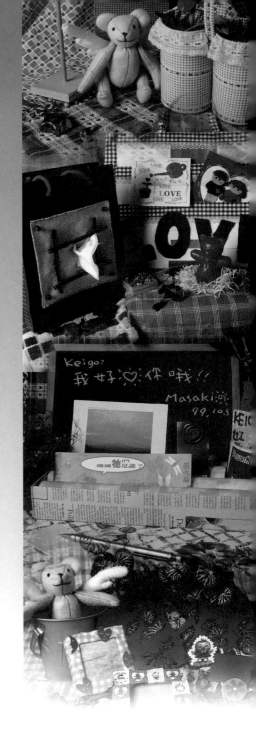

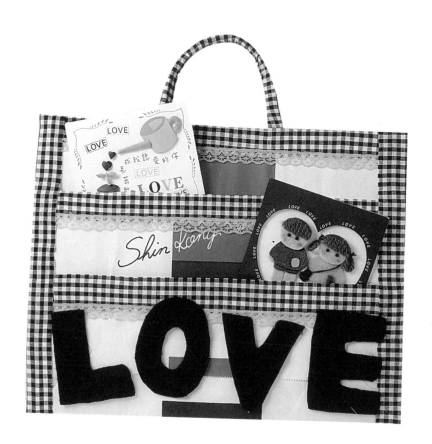

紙 類 利 用

　　利用報紙、雜誌、紙捲、紙帶來發揮我們的
創意，將心中的溫暖、快樂，隨著創作而表露無
遺，用無聲的語言來抒發自己的情感也是個不錯
的方法喔！

置物圓筒

在洋芋片的圓筒盒上，穿上不同色彩的新衣和加上可愛的花邊，是不是給你不一樣的感覺啊？

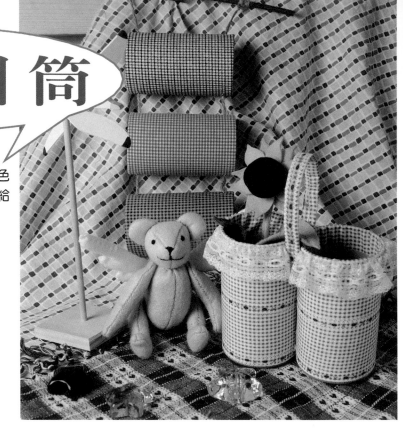

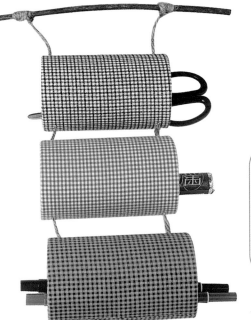

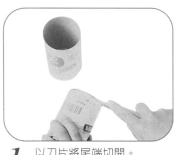

1 以刀片將尾端切開。

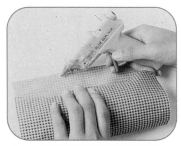

2 以熱熔膠將布與圓筒黏合。

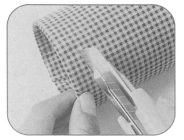

3 以刀片在圓筒上鑽洞。

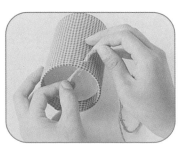

4 將麻繩穿入打結固定。

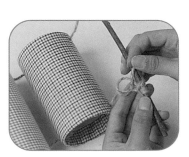

5 三個圓筒串連後，再與樹枝打結相連。

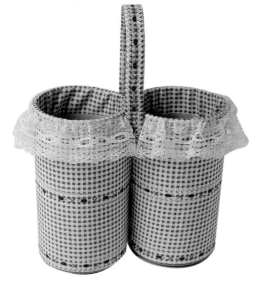

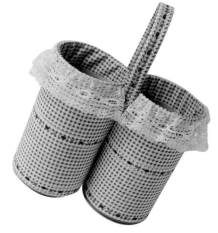

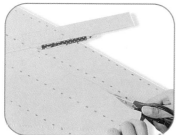

1 剪下22×18cm的長方形。

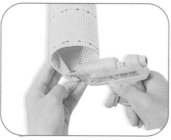

2 以熱熔膠將布與圓筒黏合。

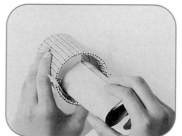

3 將牛皮紙貼在圓筒內側。

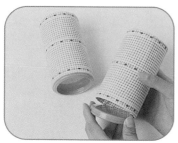

4 把原本的蓋子裝上當成底部。

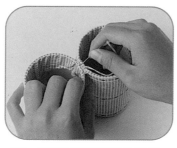

5 先將圓筒相黏再以針線縫緊。

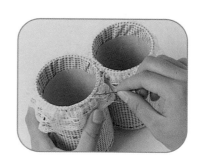

6 再用其它花紋的緞帶做裝飾。

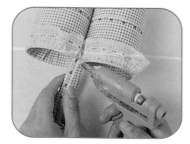

7 將長條形的紙板黏上布當成把手。

彩妝紙袋

瞧！樸素的紙袋，搖身一變，成了光采亮麗的模樣，我知道你也想要擁有它，自己動手做一個吧！

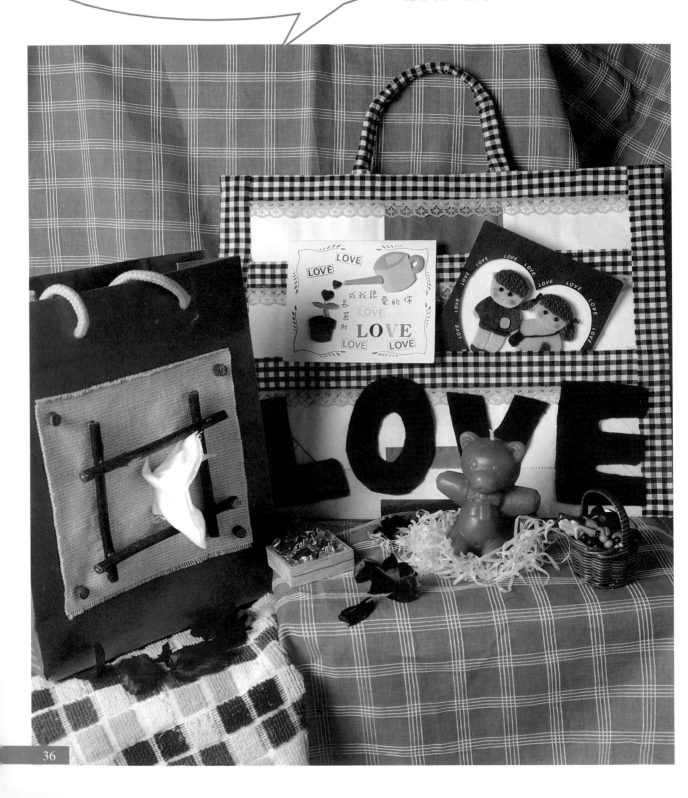

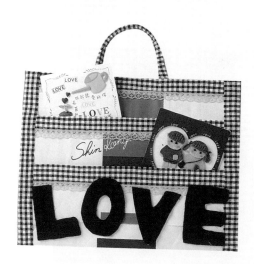

1 將紙袋折成一半。

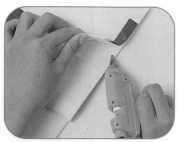

2 將紙袋的邊緣黏合。

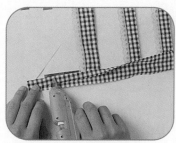

3 在紙袋的邊緣黏上布，使色彩較為豐富。

4 以不織布剪成英文字貼上。

1 剪下一方形麻布。

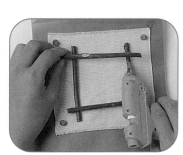

2 將麻布和樹枝黏上當裝飾。

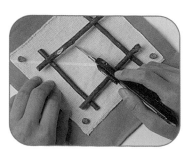

3 將紙袋中間剖開。

4 從後方將面紙放入即成面紙袋。

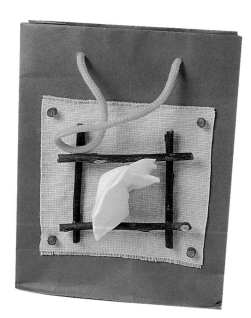

心情盒子

你在遠方稍來的問候，我把它插在這盒子上，隨時感受那份友情，在這盒子裡，還有許多重要的回憶，像是一起去過的餐廳，一起完成的功課，還有，好多好多的心情。

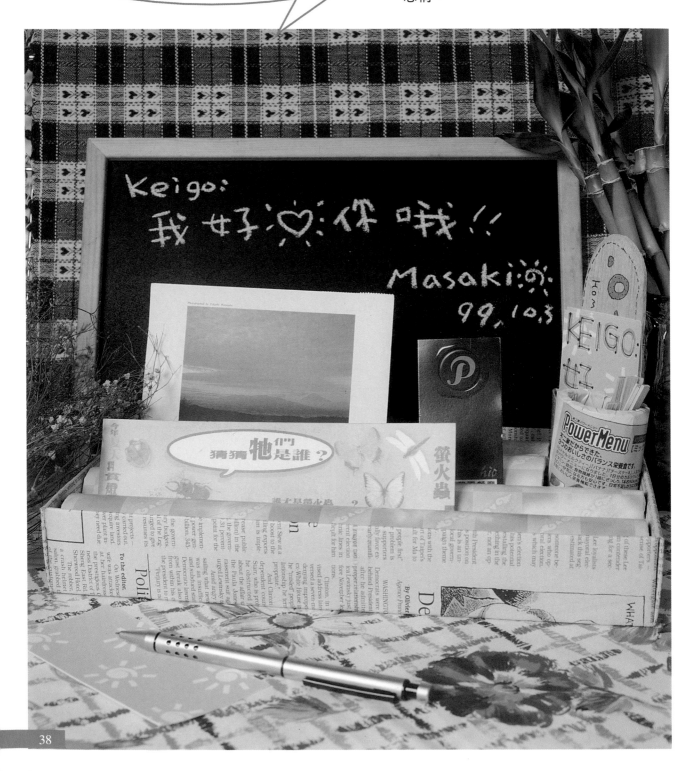

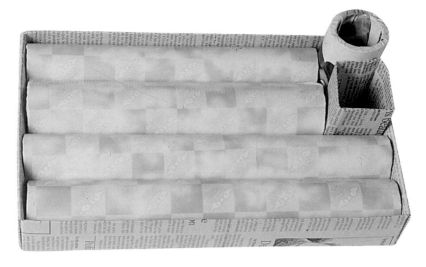

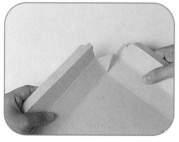

1 將一紙盒攤開，並噴上噴膠。

2 以英文報紙包裝。

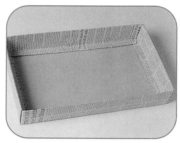

3 再將它摺回一盒形。

4 以鋸子將紙捲鋸出三種長度。

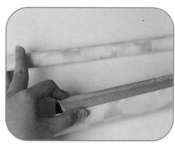

5 將紙捲包上包裝紙。

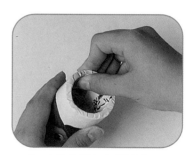

6 小的紙捲包上雜誌紙。

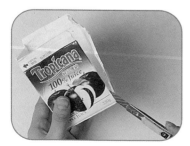

7 或以小果汁盒作成一小紙盒筒子。

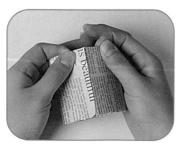

8 以英文報紙包裝之，最後組合完成。

報 紙 相 框

上次和高中那群死黨去陽明山照的照片,我都要放在夠酷,夠炫的相框裡,這樣才特別。

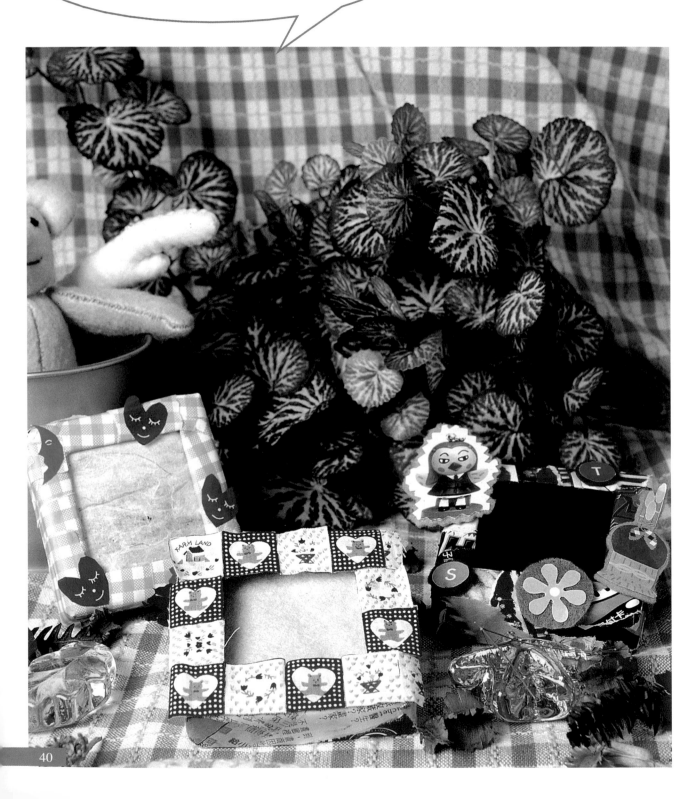

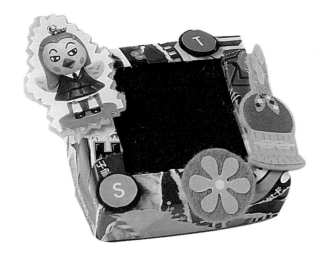

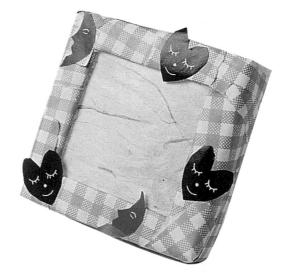

1 將牛奶盒裁成一邊長一邊短，以讓相框成為立體的。

2 將不要的雜誌撕成長條狀，再黏在紙盒上。

3 從雜誌上剪下可愛的圖案。

4 黏在不同顏色的不織布上，看起來較活潑。

5 在相框背後貼上一塊不織布。

DIY物語

環·保·超·人
牛奶盒利用

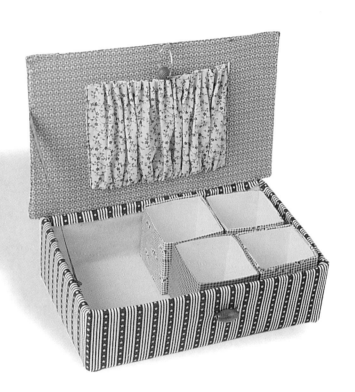

牛 奶 盒 利 用

　　我們在這裡俗稱牛奶盒的廢物利用，其實是包括了果汁盒、茶類飲料盒，在飲用後加以清洗回收，利用紙盒的韌性，我們可以巧手加上創意，變幻出各式各樣的收納盒哦！

收 納 盒

小兵可以立大功,喝完的牛奶盒、果汁盒的組合,在古樸的麻布包裝,看過的報紙加以利用,鐵絲和枯枝的自然野集,就成了一個自然風格的收納盒。

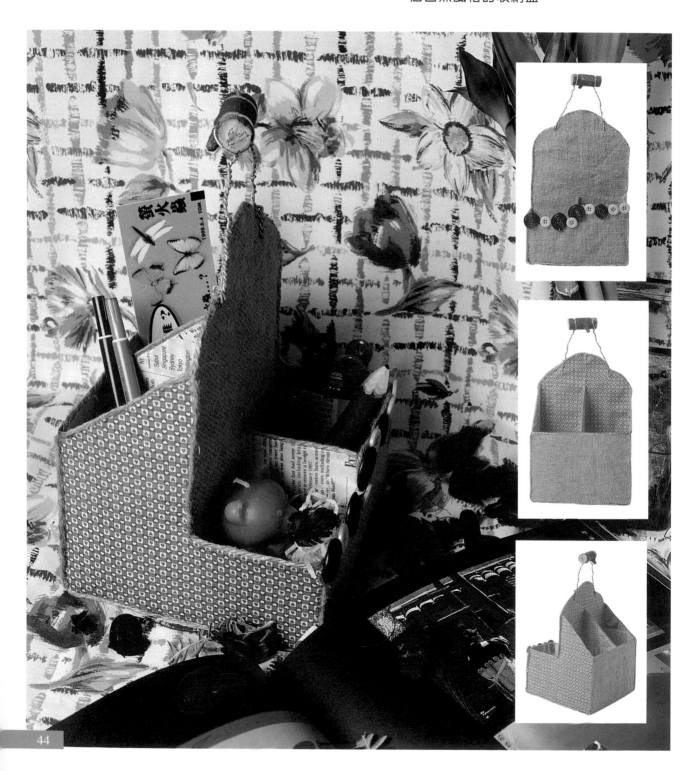

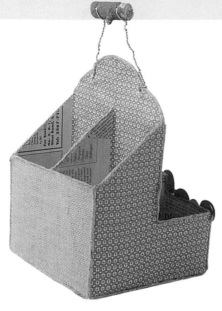

1 以透明膠帶來黏合四個紙盒。

2 於其中一面劃出造形,並剪下。

3 內部以英文報紙裝飾。

4 而外表以麻布來包裝。

5 牆面則以布料黏貼包裝。

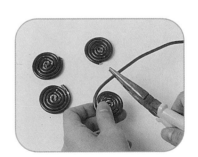

6 將鋁條彎繞成圓形。

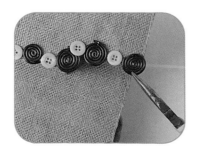

7 黏貼於盒上做裝飾。

8 拾一枯枝,並以鐵絲纏於其上,當成把手。

9 於牆面打兩個洞孔,並穿過把手,即完成。

化 妝 盒

還在苦惱著化妝品該放在哪兒的收納盒,突
然想起牛奶盒的萬事通,於是用了不織布
來裝飾,再加一些小珠子,即成了一個個
可愛的化妝盒了。

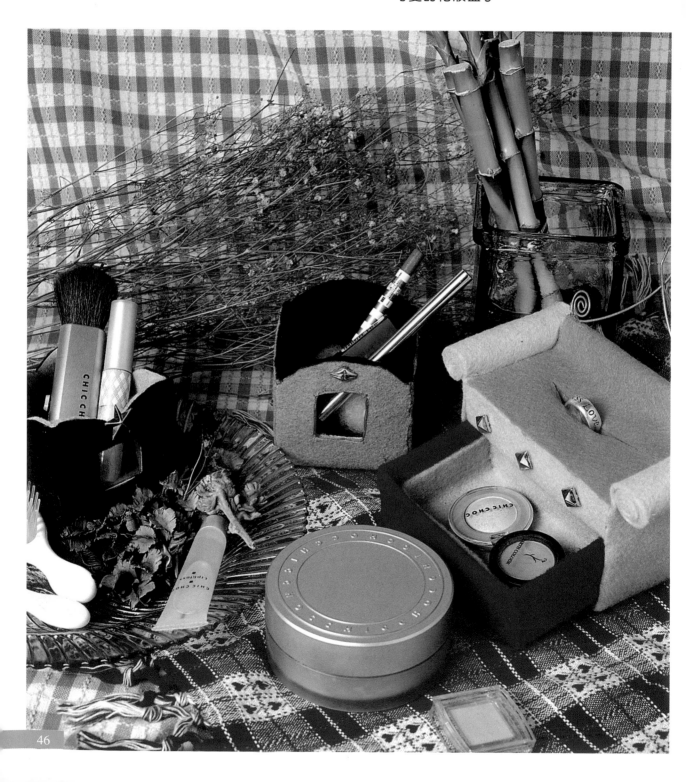

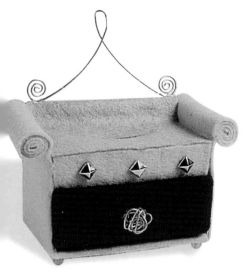

1　將飲料盒黏成一長方盒形。

2　在一面處割下三分之二的塊面。

3　將割下的塊面黏接於另一塊面上。

4　在盒形的上方割出一道寬於0.2公分的直線。

5　再將適才的塊面向下對折。

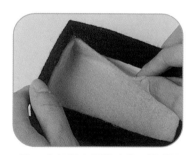

6　以不織布將其包裝，並做造型，成一化妝檯桌。

7　再以另一飲料盒折黏出一長方形，大小較適才的長方盒形略小。

8　在包裝上不織布後，即成了化妝檯桌的抽屜。

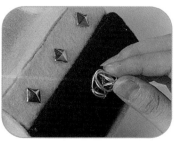

9　在桌底以小珠珠來裝飾成桌腳。

10　鐵絲以老虎鉗彎繞出造型。

11　抽屜把手則以彎繞的鐵絲球來表現。

針 線 盒

繡線、花布、小鈕扣、小剪刀、針線組,天生
是在同一家子裡的,這個用了紙箱、牛奶
盒和一些布料組合起來的針線盒,把它們
集合在一起,誰也不會再分開了。

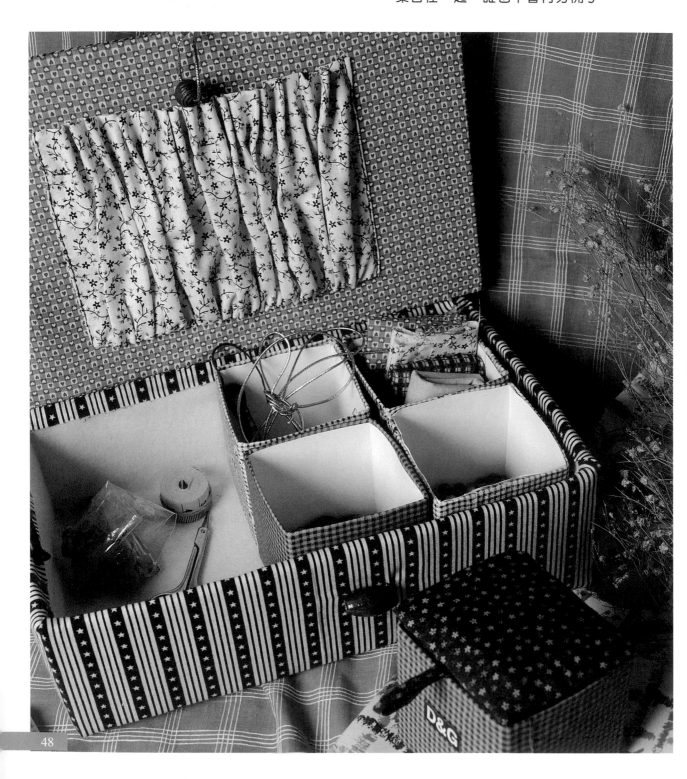

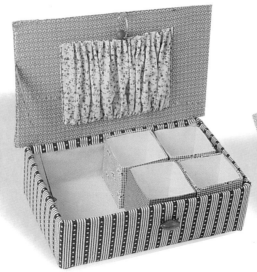
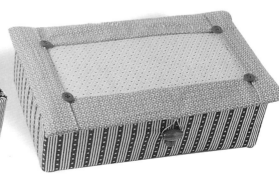

1 將紙盒重新黏合成一個長三個牛奶盒,寬兩個牛奶盒的小紙盒。

2 以不織布包裹整個紙盒。

3 在盒身則包裝上布料。

4 盒蓋則裁成一塊較盒身大一點的塊面,並以衛生紙增加厚度。

5 並以布料來包裝之,小鈕扣則用來點綴。

6 在盒蓋內部則縫上一個布料縫成的小口袋。

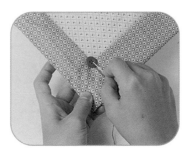
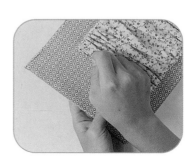

7 將盒蓋與盒身縫合。

8 以緞帶連接盒蓋與盒身,珠珠為盒子的開關。

9 小牛奶盒在剪裁之後,包上布料即完成。

掛　　　盒

這個乘裝著CD片，單曲CD片的可愛小掛盒，是利用了一個大、一個小的牛奶盒做成的，在布料及雜誌紙的包裝下，成了我的最愛，就吊在我身旁的牆上，乘著的，是我最愛聽的歌。

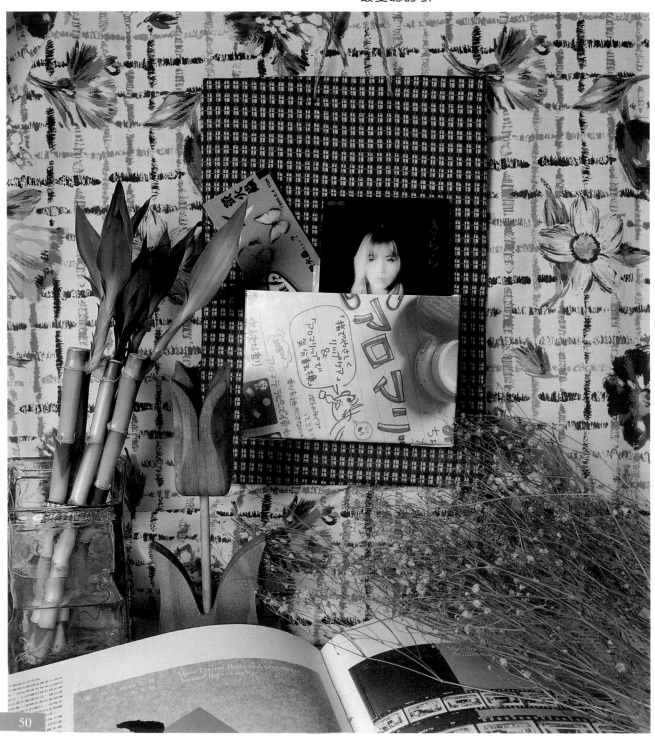

1 掛盒的面板利用了一個大的牛奶盒，攤開後以不織布包裹。

2 再以布料來包裝之。

3 在面板上方以鐵釘穿兩個洞孔。

4 穿過麻繩，並做為其掛繩。

5 將一小果汁盒裁出掛盒的盒子。

6 選擇一雜誌來包裝。

7 裱上雜誌紙後，組合成型。

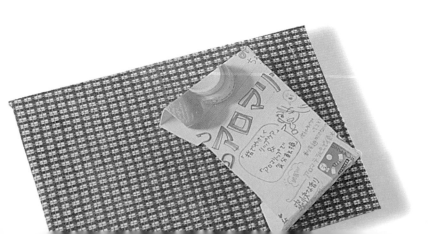

8 並以熱熔膠來黏貼於面板上即完成。

三 角 物 盒

利用牛奶盒,加上不織布包裹,雜誌的可愛圖樣的裝飾,將置物盒變得多樣而活潑,可以放些小物品,或者當作筆筒,放在桌面上讓桌子的擺設豐富了起來。

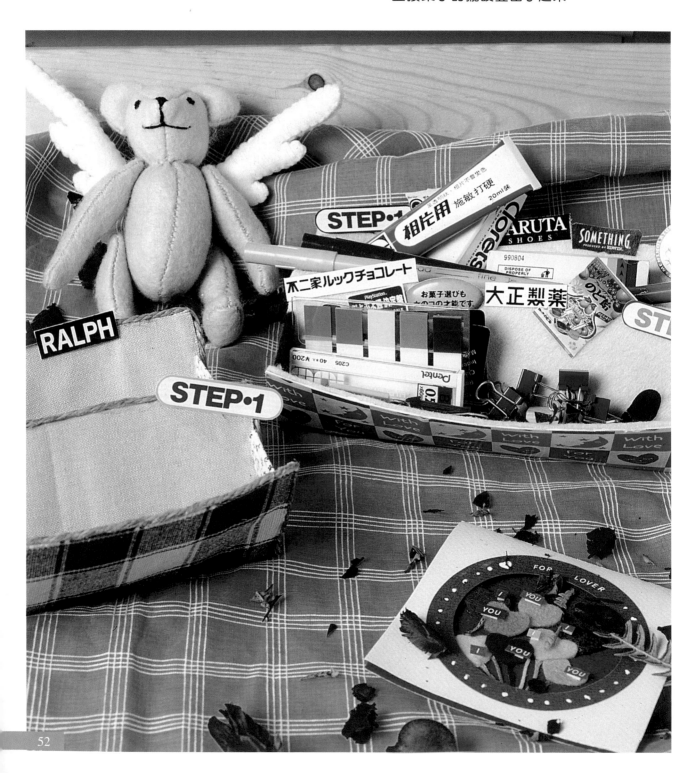

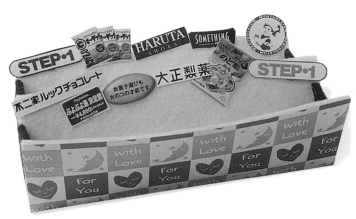

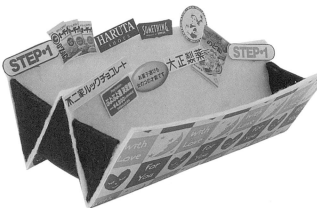

1 攤開一個大果汁盒,將開口
處裁掉,裁成一長方形。

2 在外部貼上包裝紙。

3 在內部則以不織布黏貼。

4 裁出等大小的等腰三角形,
並以不織布包裹。

5 將適其的三角形黏貼於紙盒
的彎折三角處。

6 剪下一些可愛的圖形,並黏
貼於西卡紙上,增加其硬
度。

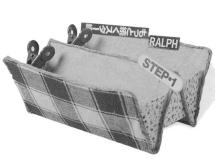

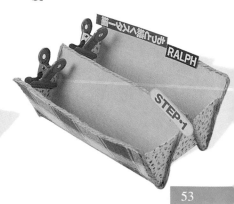

7 再將其裁下,貼於三角置物
夾上作為裝飾。

置 物 盒

在粉紅小屋裡，藏著過去點點滴滴的回憶，是最美的和最難忘的，有你偷偷塞給我的小紙條，和我們一起去看過的電影的票根，我都一直把它留著……

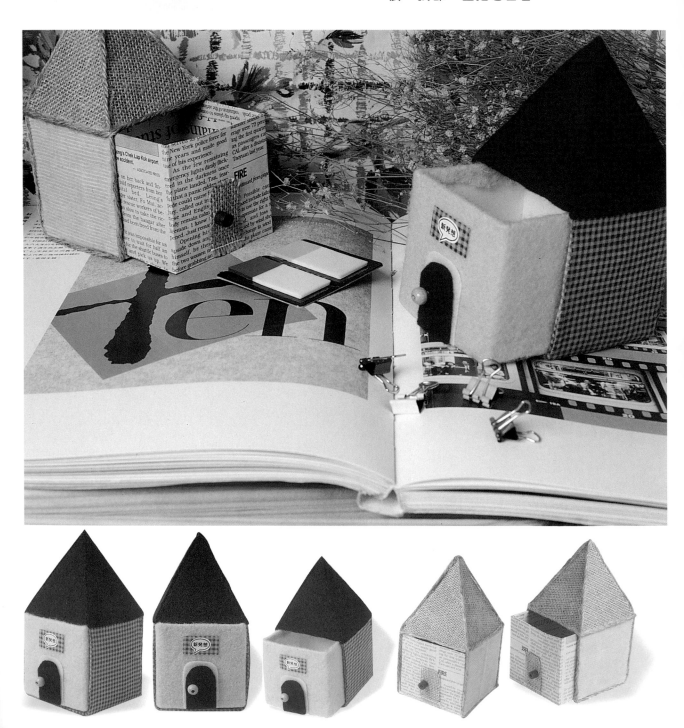

1 以兩個大的果汁盒製作。

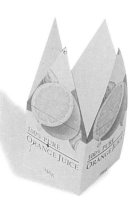

2 將每一面裁出一個同等大小的等腰三角形。

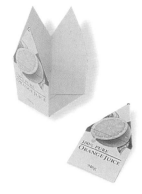

3 將其中一面裁下,並割下等腰三角形。

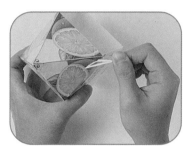

4 以膠帶將四個等腰三角形黏接起來,作為屋頂。

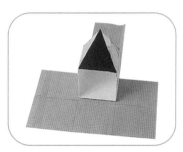

5 以布料包裝整個盒身。

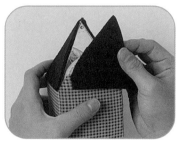

6 不織布用以包裝外頂部分。

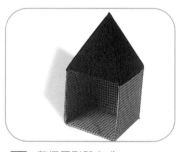

7 整個屋形即完成。

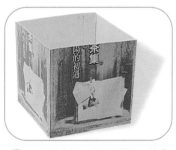

8 再組合出一個較屋形小的盒身。

9 包裝上不織布。

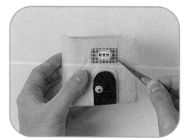

10 在盒身貼上一些裝飾。

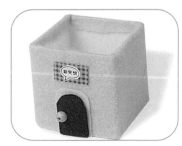

11 抽屜部分完成。

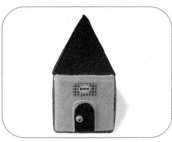

12 原來較小的抽屜,在包裝上不織布後的整個大小,是足以切合於屋形的。

布形玩具

　　慢慢的長大之後，便發覺和玩具布偶的距離愈來愈遠了，重拾起童玩的感覺，像又回到過去天真的年代，只是幾個牛奶盒、果汁盒，加上一點時間，就這麼做到了。

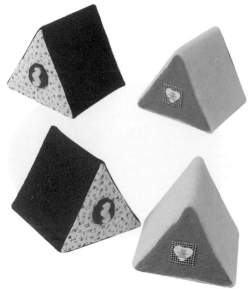

1 將牛奶盒攤開，劃出三角紙盒的盒形。

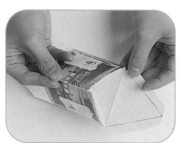

2 以膠帶來黏接各邊。

3 並以不織布包裝每一個四邊形的面。

4 在三角形的部分則以布料來表現。

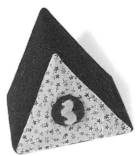

5 以不織布剪出圖樣來裝飾之。

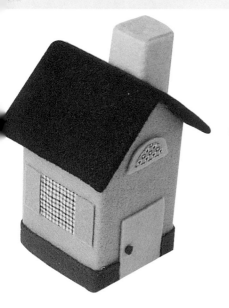

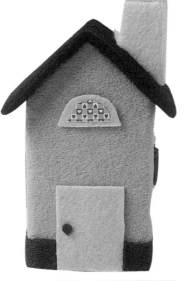

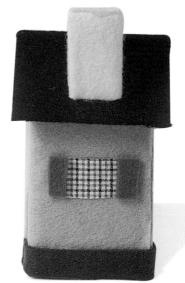

1 將一大果汁盒攤開，底部的部分則各留兩個等大小的三角形。

2 再將一果汁盒裁出兩個長方形塊面作為屋頂，及一塊底部做為屋底。

3 將屋頂與屋身黏合。

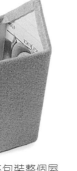

4 並以不織布來包裝整個屋形。

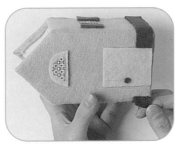

5 並在屋形上做窗戶與門及一些可愛的裝飾。

6 屋頂的部分則以不織布來包裝。

7 以果汁盒攤開裁出煙囪的盒形。

8 組合黏貼後，再以不織布來包裝。最後以熱熔膠黏上屋頂與煙囪即完成。

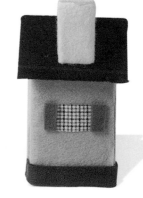

植物花盆

牛奶盒也是作為花盆的可用之材之一,在包裝之下的牛奶盒,再置入小盆栽,在窗台前,或是小檯桌上,即完成了一個賞心悅目的造景,充滿著蓬勃的生命力。

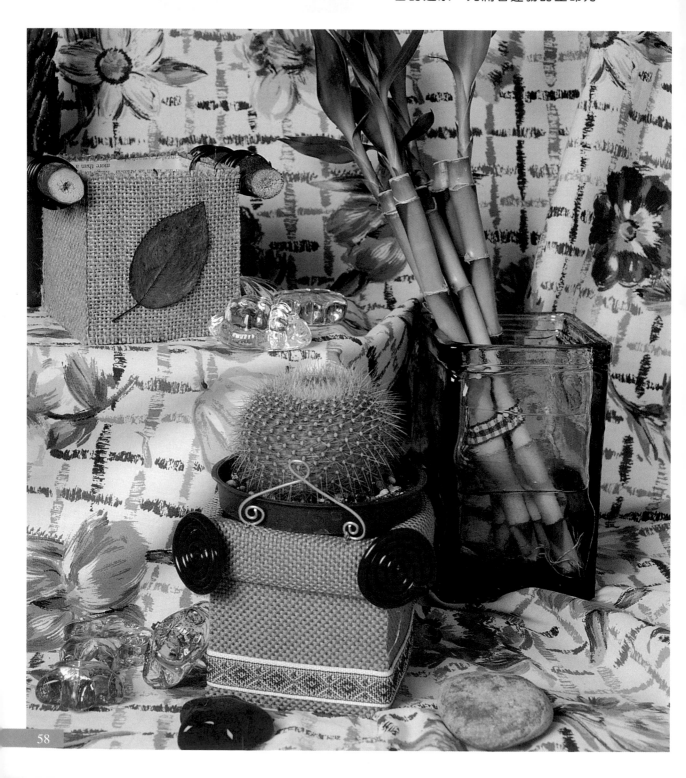

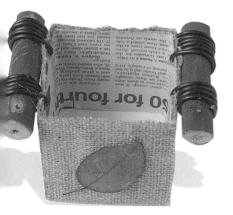

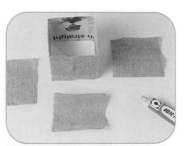

1 將裁切下的牛奶盒內部包上英文報紙,底部打出幾個洞孔。

2 在外部則貼上麻布。

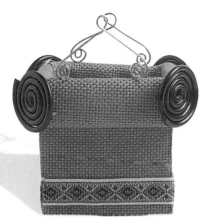

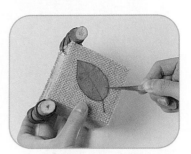

3 並在兩側以鋁條穿過紙盒,綑上枯枝。

4 表面則貼上一片乾燥葉片即完成。

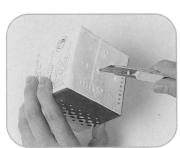

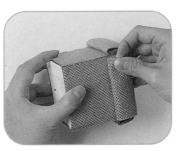

1 將牛奶盒的開口處裁下,成一盒形。於底部挖出洞孔。

2 以布料來包裝之,於頂端部分反折,呈現一個厚度。

3 以鋁條彎折成圓形,並噴上紅色噴漆,待乾。

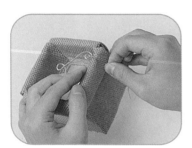

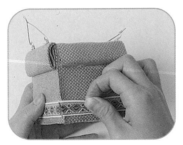

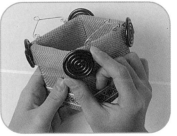

4 將彎折好的裝飾物縫上。

5 於盒身處黏上緞帶做為裝飾。

6 將適才的圓形裝飾物黏上四角即完成。

DIY物語

環·保·超·人

塑膠類利用

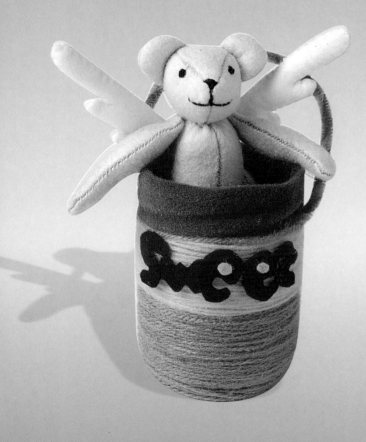

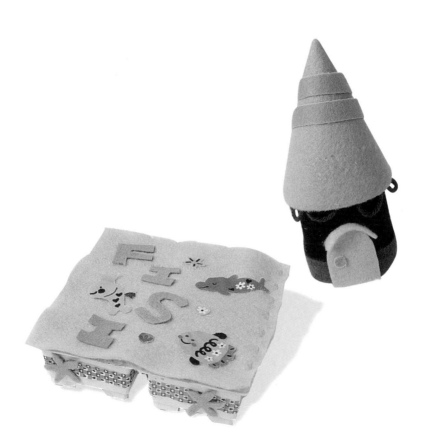

塑膠類利用

以我們的雙手，另類的想法，表達我們的心意，
用另一種看法，獨特的方式，呈現不同的觀感與風
貌，說我們的語言，來拉近我們的距離……。

變 裝 秀

看我們每個人都穿的漂漂亮亮、花枝招展的,是不是很羨慕啊!一起去參加變裝秀,秀一下自己吧!

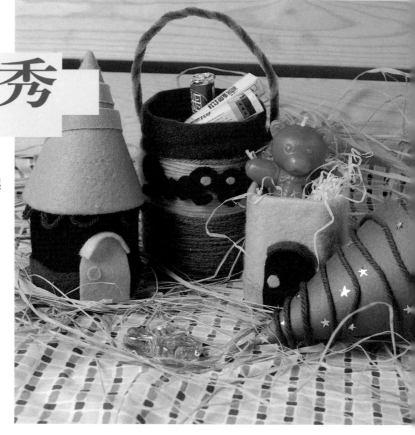

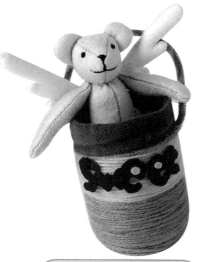

1 先將較大容量的保特瓶裁開。

2 將布條貼在保特瓶上。

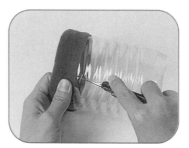

3 把保特瓶的兩邊割一個洞。

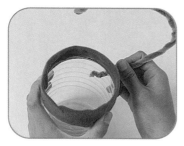

4 把互相纏繞的毛根穿進洞裡當把手。

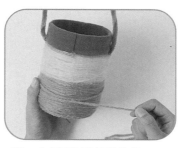

5 在周圍以毛線做裝飾。

6 以不織布剪成英文字母貼上。

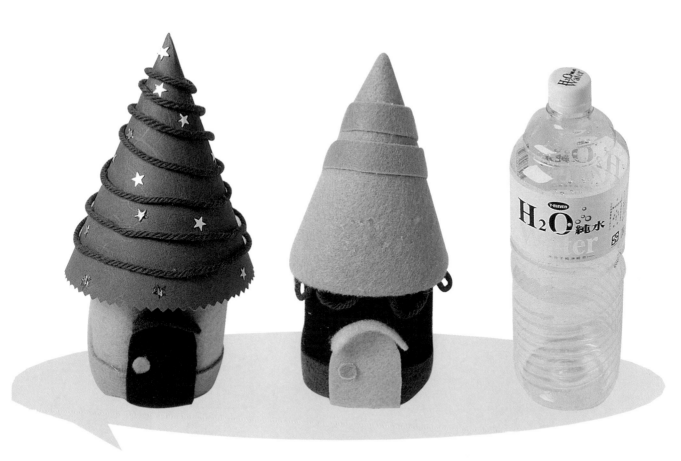

1 將保特瓶裁開。

2 將保特瓶周圍黏上不織布。

3 裁出一弧形的紙。

4 以相片膠將紙黏緊當成屋頂。

5 以不織布在房屋上做裝飾。

6 以亮片和毛線黏貼在屋頂上，有聖誕節的感覺。

存錢筒豬

以保特瓶來製作成可愛造型的小豬，我把零用錢日積月累，相信有一天可以拿它們幫助需要它們的人，累積的是我的財富，也有我的愛心。

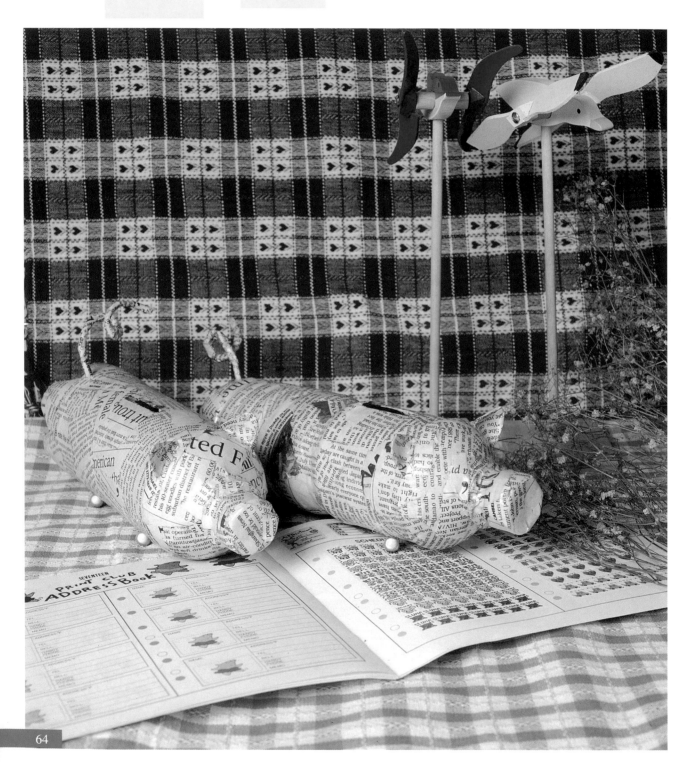

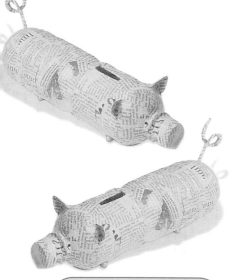

1　選擇適用的保特瓶。

2　於瓶身裁出一個錢幣大小洞孔。

3　以厚紙彎出豬耳朵的造型。

4　並以熱熔膠來黏貼固定。

5　將英文報紙撕成一小片的紙片。

6　以白膠和水作為紙糊的黏貼劑。

7　以紙片沾適才的黏貼劑，貼於瓶身。

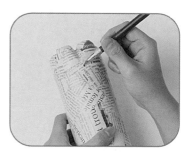

8　在紙糊瓶身待乾後，於尾端挖出一個洞孔。

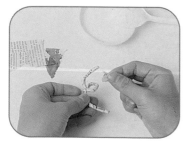

9　以鐵絲彎出豬尾巴造型，並以紙糊之。

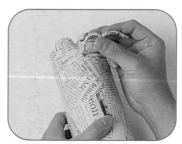

10　待乾後插入適才挖出的洞孔。

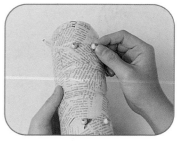

11　以小珠珠做為小豬的腳，即完成。

造 型 燈

我的床頭有好多不同的小夜燈,每天都可以配合著自己的心情來欣賞,今天買了好多衣服,就用這個造型燈吧!

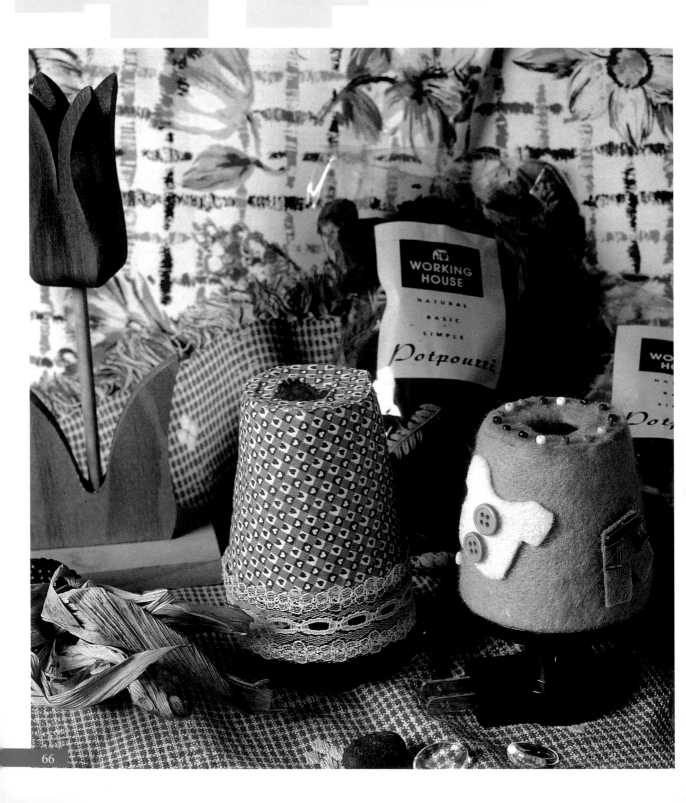

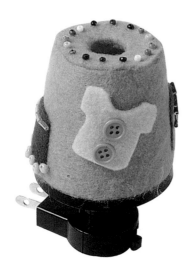
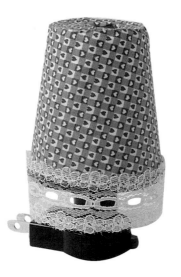

1 將塑膠杯剪成和底座相同的大小。

2 周圍以較大的不織布黏貼。

3 杯底部分光黏上較大塊不織布，再剪出圓形。

4 以圓規刀和刀片割出圓形。

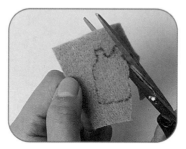

5 用不織布做出許多不同造型，黏在燈罩外。

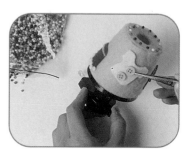

6 再以珠珠黏在周圍，顯得活潑。

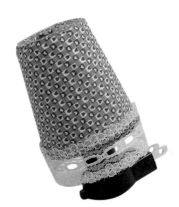
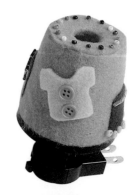

可愛娃娃組

可愛的娃娃不只是裝飾品了，只要稍加創意，喜歡的娃娃就可以多樣化的陪伴你。

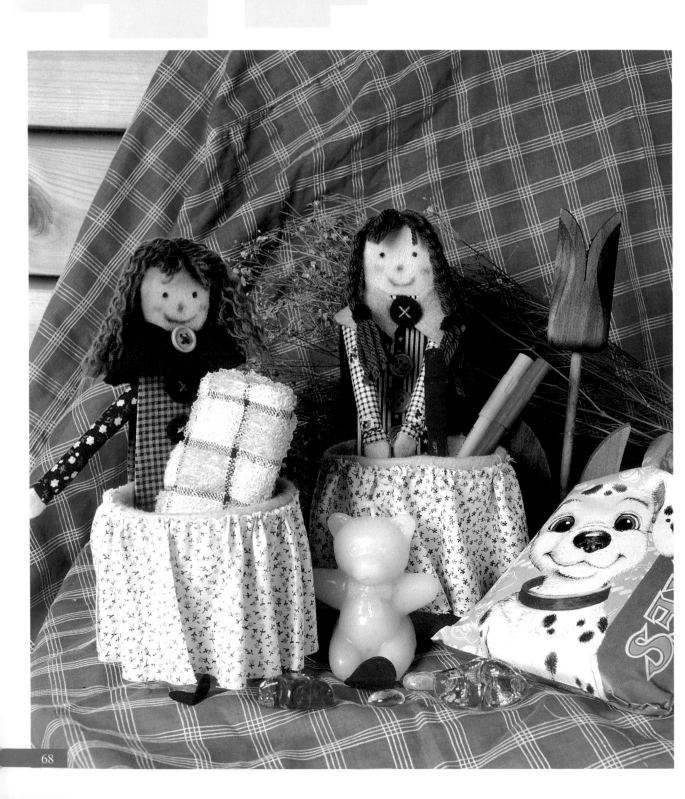

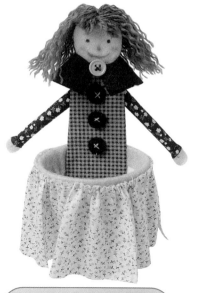

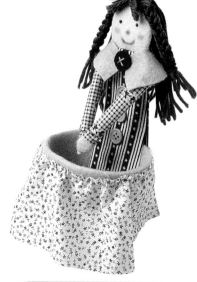

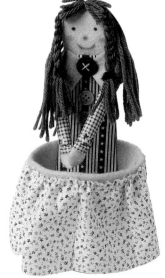

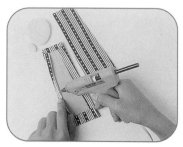

1 將不織布黏在塑膠杯的周圍。

2 將布黏在底部再況邊緣剪下。

3 先用紙盒剪刀頭形和身體的形狀。

4 將身體、頭的部分貼上布。

5 手以紙板捲成圓筒狀,再黏上布。

6 將已黏有布的身體黏在塑膠杯上。

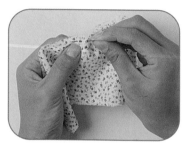

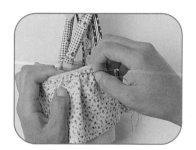

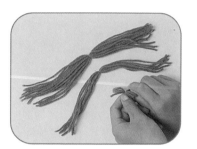

7 以針線將布縫出皺摺當成裙子。

8 將裙子縫在杯子邊緣。

9 將毛線的中間綁上線來做頭髮。

果凍置物盒

戒指、耳環、小飾品在哪裡啊？用果凍盒來為它做一個家，自己動手做，美觀又實用。

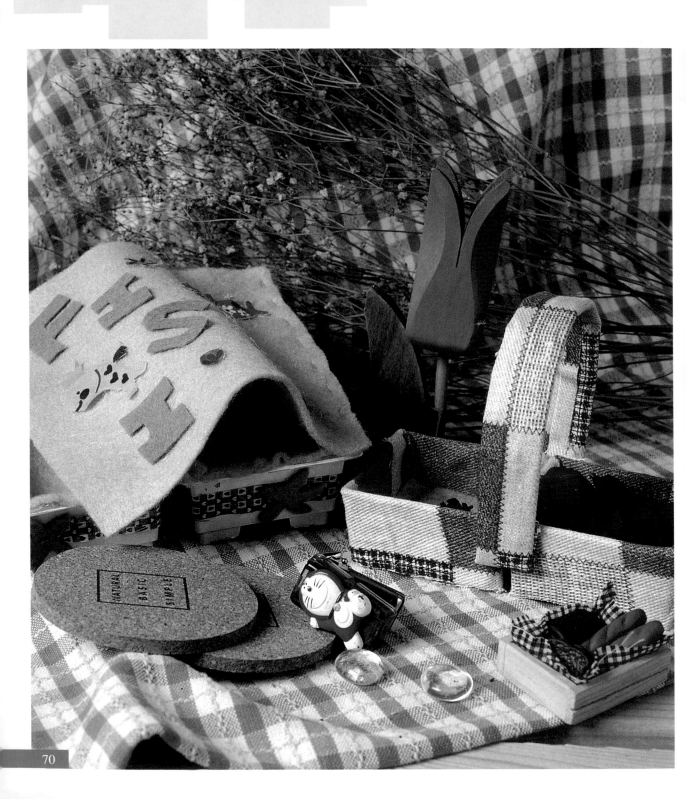

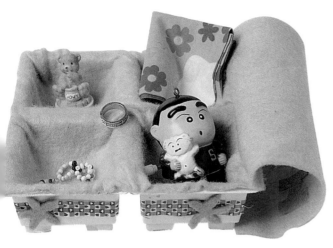
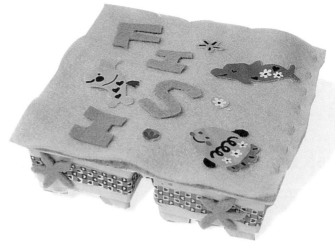

1 將果凍盒內外噴上一層白色噴漆。

2 用熱熔膠將四個果凍盒黏緊。

3 以不織布為底層與果凍盒相黏。

4 剪下布上可愛的圖形。

5 將剪下的圖形黏在與盒子大小相等的不織布上。

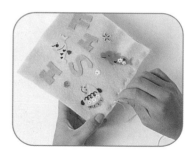

6 將不織布當蓋子與果凍盒縫緊。

布丁花盆

利用各種布丁器皿,方便簡易的做成可愛的裝飾花盆,蘊孕著更多的小生命,期待更多新生的力量,繁衍著無限的希望。

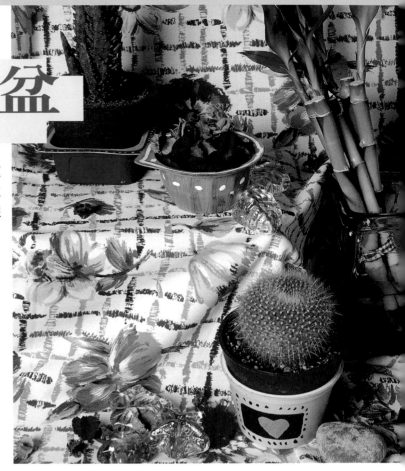

1 於器皿底部挖出幾個洞孔。

2 以壓克力顏料彩繪上色。

3 最後噴上保護噴漆即完成。

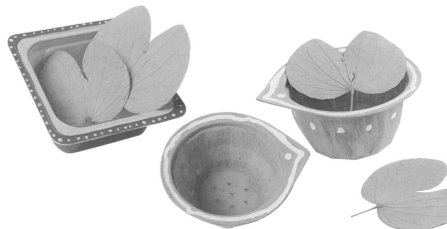

換裝塑膠袋

你在看我嗎？你可以再靠近一點，是不是覺得我變得不一樣啊？加一點周邊的裝飾，就可以變得多采多姿哦！

1 將塑膠袋的兩邊以熱熔膠相黏。

2 再以繡線縫緊。

4 用不織布和珠珠做出可愛的人形。

5 將圖形黏在塑膠袋上較有變化。

6 再將緞帶縫在頂端以便吊掛。

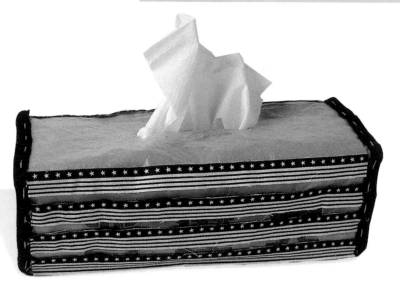

1 先在不織布上畫出長條形狀再剪下。

2 將鐵絲放在不織布中間,兩旁黏上雙面膠。

3 將布條貼在塑膠袋兩側。

4 再用針線縫以固定。

5 將不織布裝入塑膠袋內再剪一塊當開口。

6 彎成面紙盒再以熱熔膠黏緊。

7 以布條貼在外圍,顯得較活潑。

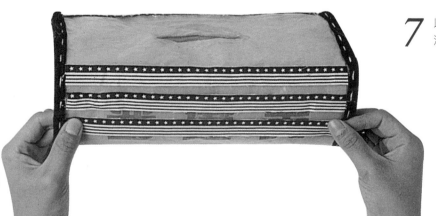

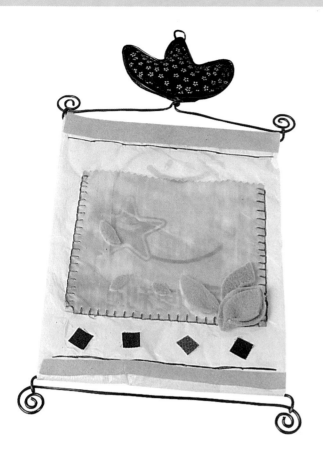

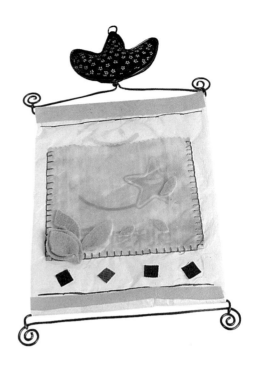

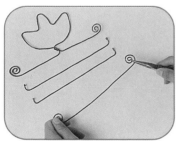

1 先折出鋁條的支幹。

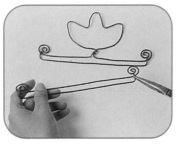

2 再將支幹相互連結。

3 把塑膠袋提手的部份剪掉。

4 將塑膠袋放入鋁條並黏起來。

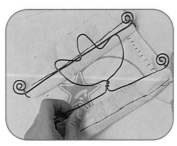

5 在黏合處以繡線縫緊。

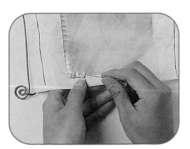

6 再以不用的塑膠袋縫在上層，成為置物袋。

DIY物語

環·保·超·人
玻璃瓶利用

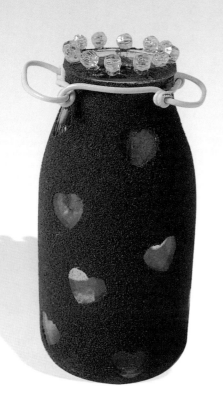

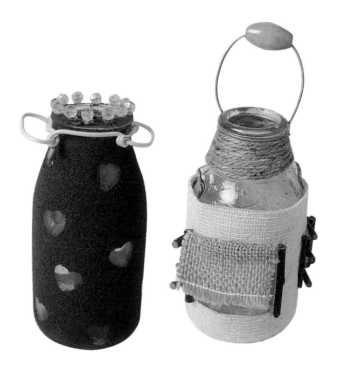

玻 璃 瓶 利 用

透明的瓶身，給人看的清楚的視覺，用了一些
創意靈感，為它添上多采多姿的風貌，像是個千面
女郎，令人永遠搞不清哪一個才是真正的她。

酒瓶紙夾

生活中是不是有許多小紙條無處可放呢？只要利用酒瓶和鐵絲，你就可以將小紙條現出來。

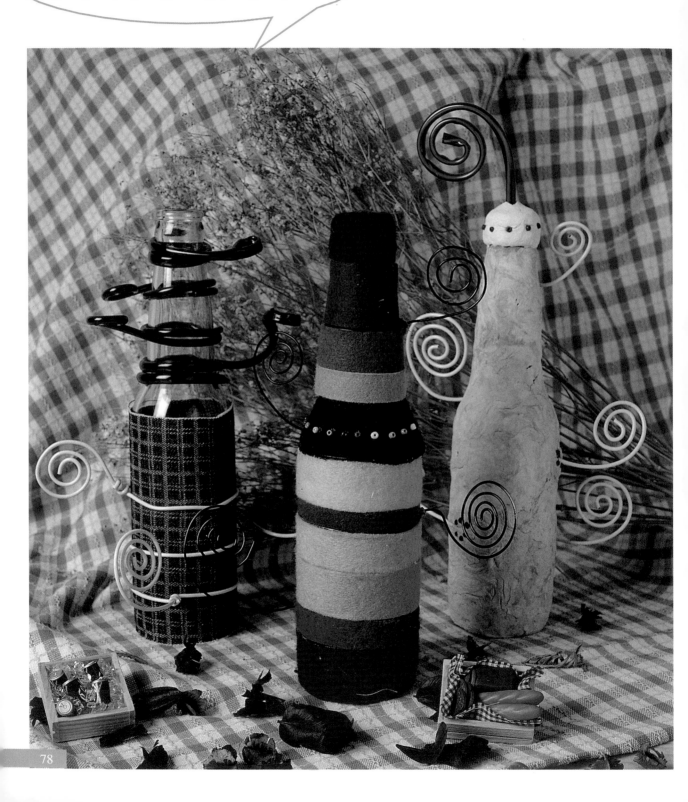

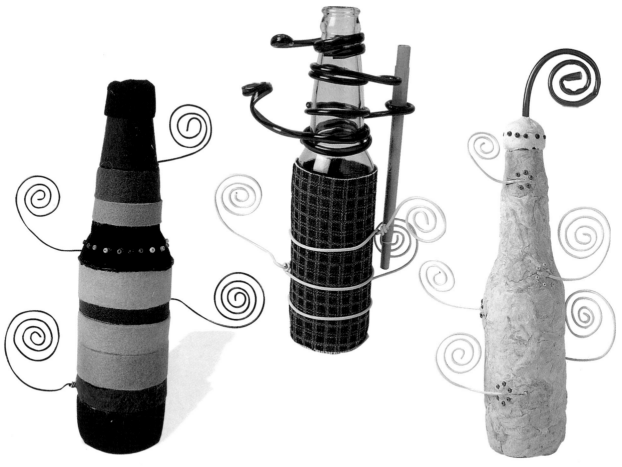

1 先剪出寬度與顏色不同的不織布。

2 將鐵絲繞成捲曲狀。

3 將鐵絲噴上黑色的噴漆。

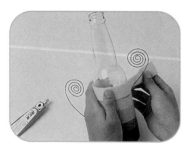

4 將不織布黏在酒瓶上。

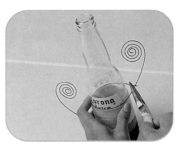

5 鐵絲以老虎鉗固定在上面。

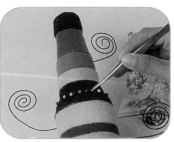

6 將彩色小珠珠貼在外面故裝飾。

透明收納罐

不同的玻璃罐被塑造成不同的造型,可愛的、亮麗的、自然的,還有什麼是你想做的?

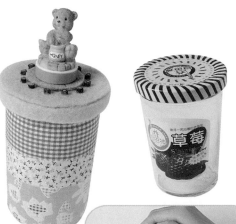

1 先把空瓶上的標籤洗乾淨。

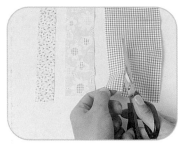

2 剪下粉色系的布條。

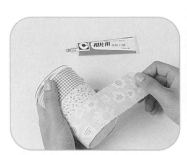

3 將布條黏貼在玻璃瓶外。

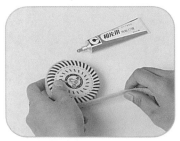

4 瓶蓋部皆也可以粉色系的不織布黏貼。

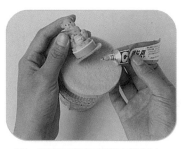

5 再將熊熊玩偶黏在瓶蓋上。

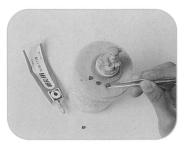

6 利用木頭做為裝飾。

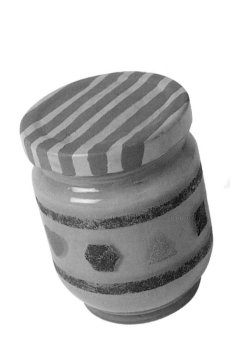

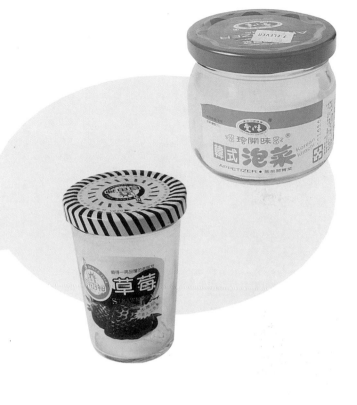

1 將黃色壓克力顏料塗於瓶內。

2 瓶蓋塗上不同的色彩。

3 在膠膜上畫出圖形。

4 將要上顏色的部分割下。

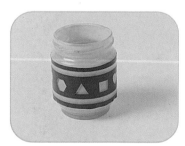

5 將膠膜貼在瓶身上。

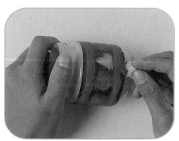

6 將海綿沾上顏料,輕拍於要上色的地方。

玻璃燭台

天色變暗了，把充滿浪漫氣息的
燭台點燃，獨自回味從前的點點滴滴。

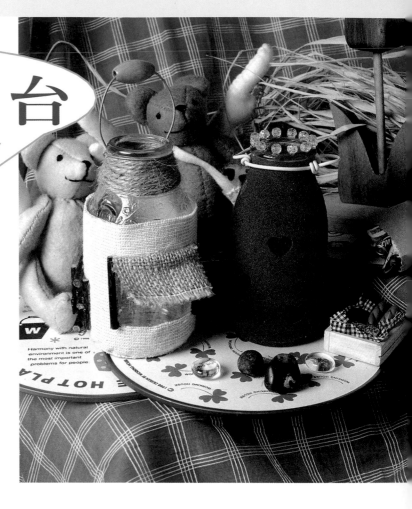

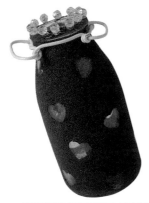

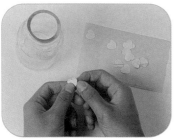

1 先在膠膜上畫出星星的圖形。
圖形剪下後，貼在透明瓶子
上。

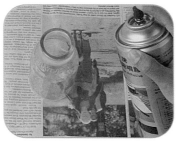

2 在瓶子的外圍噴上一層噴
膠。

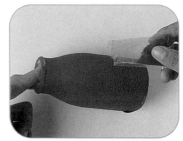

3 再把色砂均勻的灑在瓶身
上。

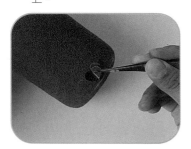

4 把適才黏上的星星膠膜撕
下，則留空白處。

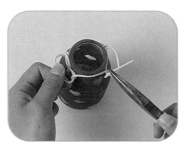

5 用白色鐵絲纏繞瓶口當做把
手。

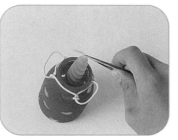

6 將蠟燭放入瓶內則完成。

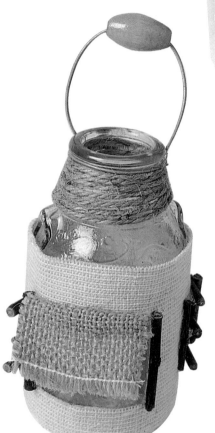

1 先將長形的白色布料剪出方塊形狀。

2 將白色的布料黏於瓶身上，再將多餘的部分剪下。

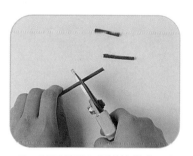

3 以園藝剪刀把樹枝剪成一小段。

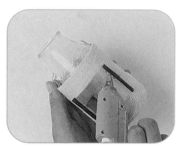

4 以熱熔膠將樹枝黏上。

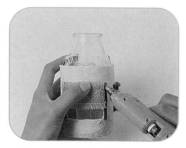

5 將方形的麻布黏貼在上。

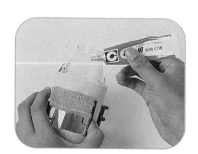

6 瓶口塗上一層相片膠。

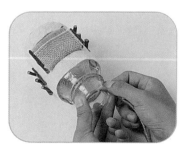

7 以麻繩纏繞其上。

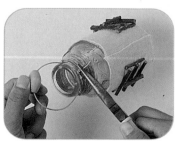

8 將鐵絲固定於瓶口以當成把手。

可樂瓶紙夾

在可樂瓶上黏黏貼貼，塗塗畫畫，終於完成
自己的創作，啊！真有擋不住的感覺。

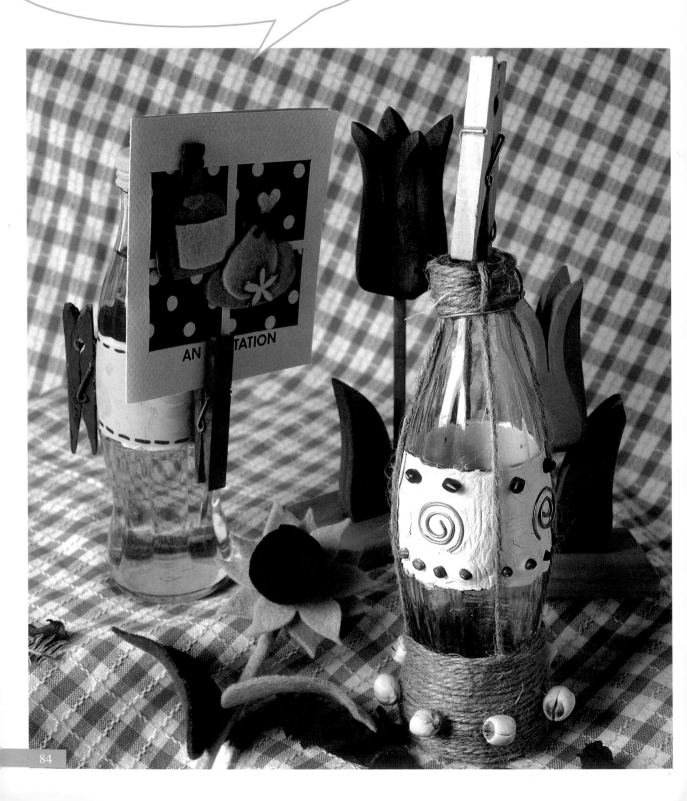

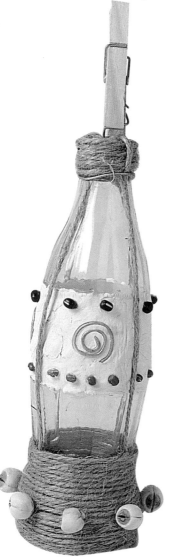

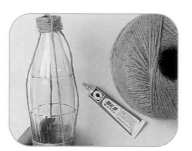

1 將麻繩黏貼在可樂瓶的外圍。

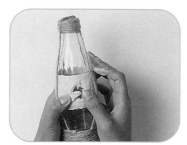

2 在瓶子的中央鋪上一層紙黏土。

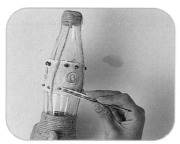

3 趁紙黏土未乾時，將紅豆等黏上做為裝飾。

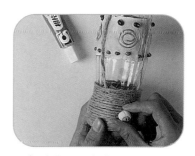

4 在瓶子下方黏上蓮子。

5 在瓶口以鐵絲的架子，再放上木夾固定，則成了有自然感覺的紙夾瓶子。

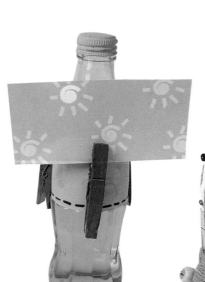

DIY物語

環·保·超·人

鐵、鋁罐利用

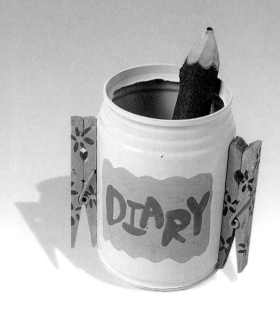

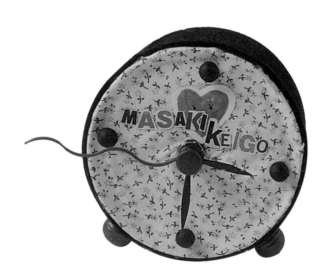

鐵 鋁 罐 利 用

當然,易開罐、醬菜罐、馬口鐵等也是很好利用的廢棄物,只要稍加剪裁、包裝,或立或臥,或者複加其它物品組合,一個原來平庸的廢物,也可以小兵立大功哦!

鐵罐存錢筒

可愛的小牛和小老虎變成了存錢筒，讓我每天
對它們愛不釋手，所以就變成了小富婆了。

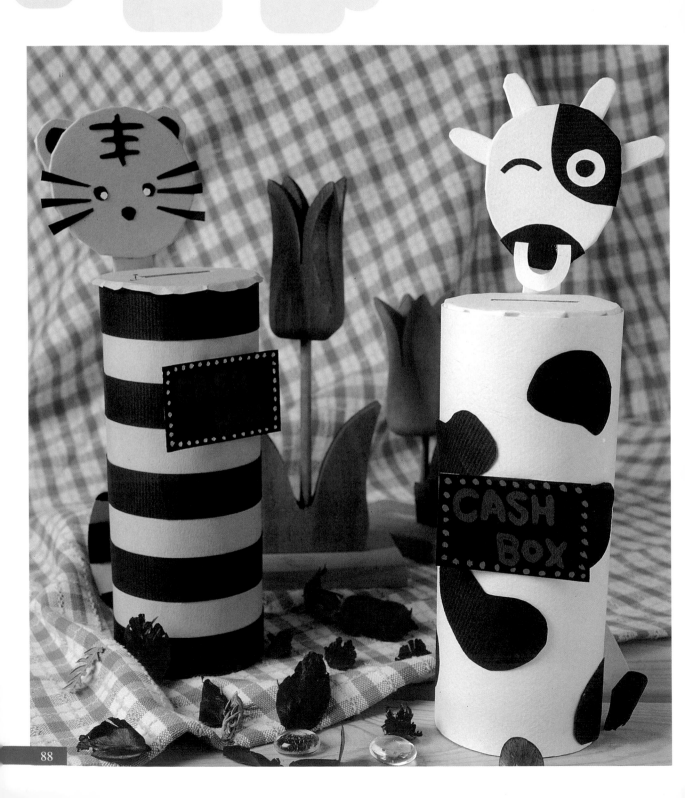

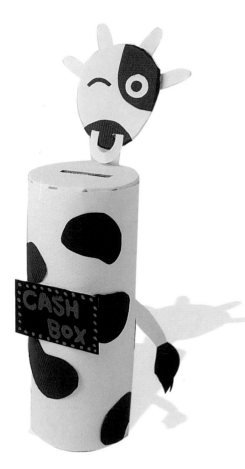

1 先用開罐器將鐵罐打開。

2 在瓶口的紙板上割出較錢幣
的突洞孔。

3 把投幣的紙板黏在罐頭的上
方。

4 以紙板做底，以不同顏色做
成動物的臉。

5 將做好的動物頭形黏在罐
上。

6 將雙面膠貼在紙上，以便貼
於鐵罐上。

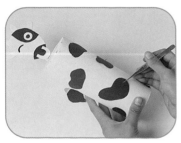

7 再貼上黑色色塊於鐵罐上，
則成了牛的身體。

8 把上色的飛機木貼在罐上則
成存錢筒。

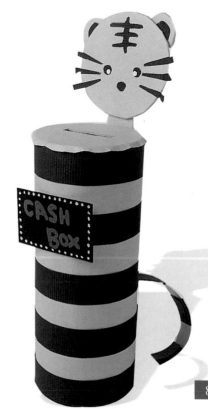

瓶蓋杯墊

在沁涼水杯底下的花布杯墊，可是集結了多少個小小瓶蓋而成的，更是集結了無數個用心，和汗水而成的。

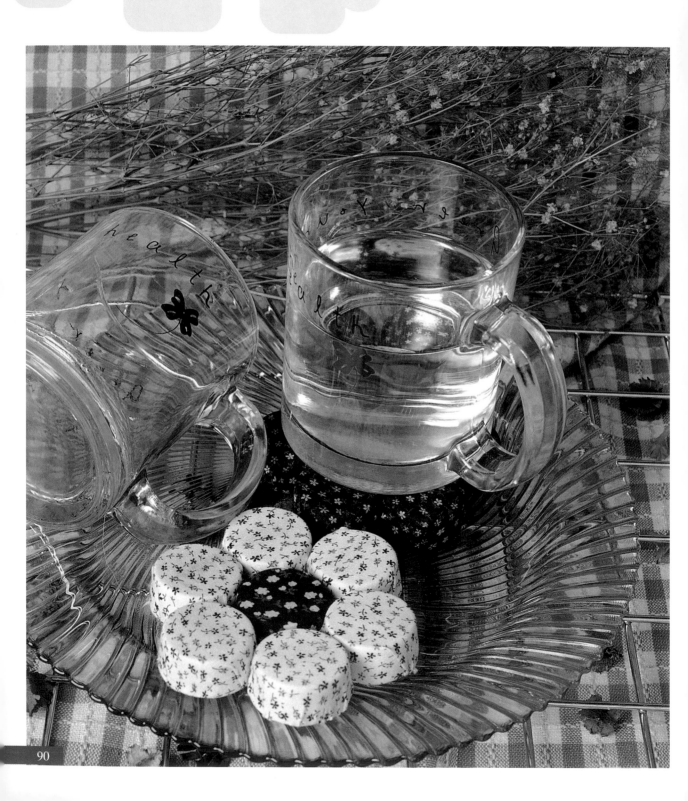

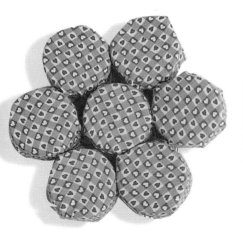

1 收集大小相同的瓶蓋。

2 將一個個瓶蓋包上布料。

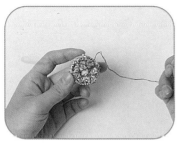

3 於其底部縫合。

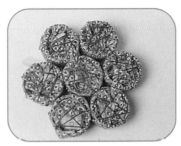

4 將七個瓶蓋逐一縫合，即完成。

5 亦可於底部再加上一塊圓墊。其做法則採一圓形珍珠板，於正面貼上布料後，背面再貼上一塊大小的圓形布料，以求完整美觀。

6 完成圖。（可將適才的瓶蓋縫於其上）。

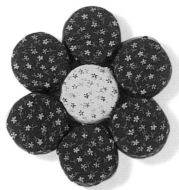

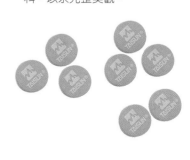

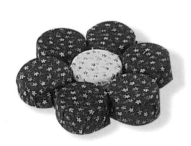

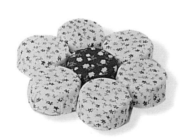

鐵 罐 架 子

利用鐵罐和飛機木做成架子,再配上令人心胸
開闊的藍色,有如至身於藍藍的天空裡。

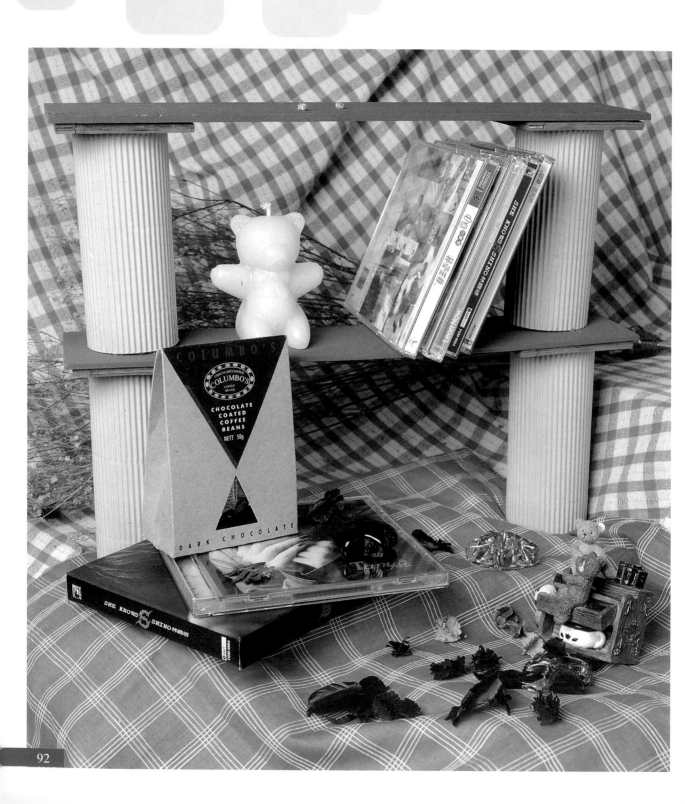

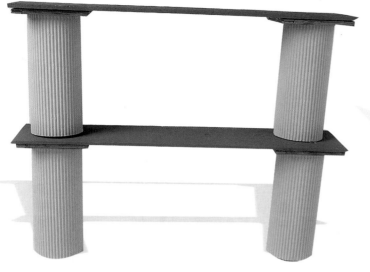

1 先在鐵罐外面貼上一層瓦楞紙。

2 在鐵罐裡放入小石頭來增加重量，開口以膠帶封住。

3 以較厚的飛機木，裁出比鐵罐長一公分的長條形。

4 將飛機木黏成方形。

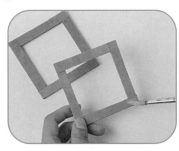

5 將飛機木塗上顏色。

6 將兩片做底的飛機木噴上噴漆。

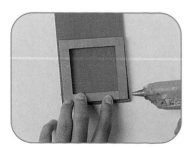

7 將方形的飛機木黏在板子兩邊。

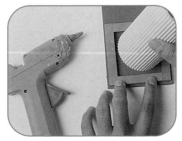

8 再把鐵罐黏在方形之中，以當成支柱。

8 再互相連結就成了一個實用的架子。

個性筆筒

受不了了，每次都跟它們玩捉迷藏，做一個有型的筆筒，讓它們每天乖乖的待在家裡。

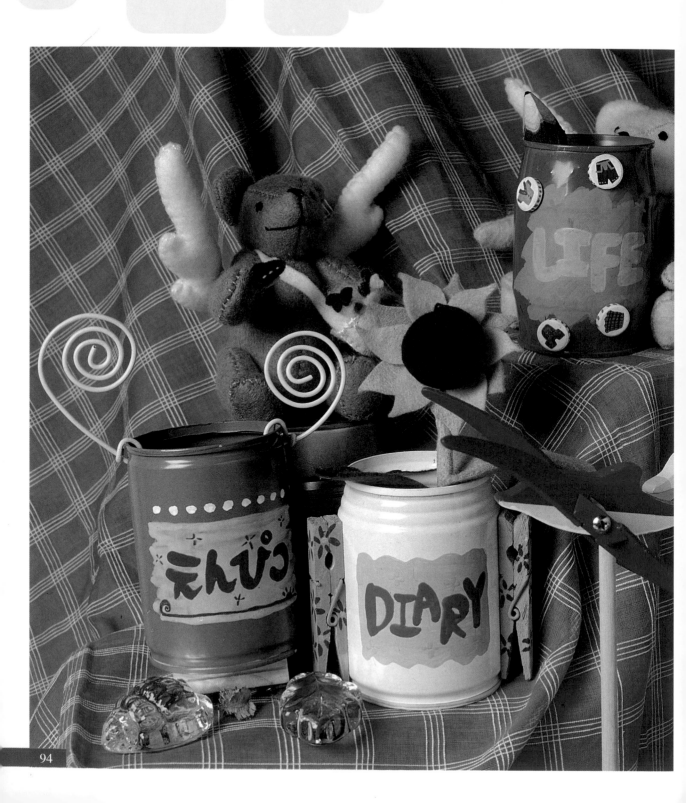

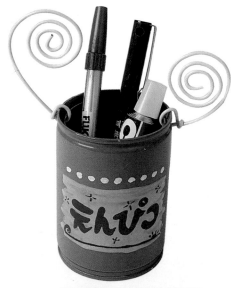

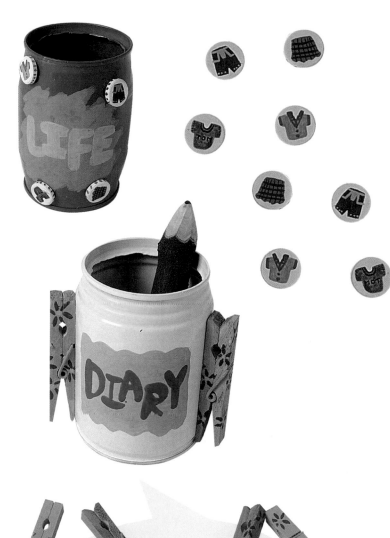

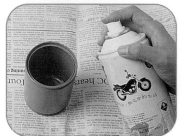

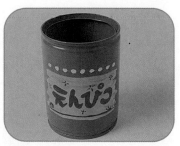

1 先將鐵罐噴上噴漆。

2 用壓克力顏料在上面畫上圖形。

3 折出捲曲狀的鐵絲以當紙夾。

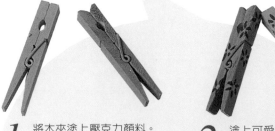

1 將木夾塗上壓克力顏料。

2 塗上可愛的圖案。

3 以熱熔膠黏至鐵罐兩邊。

鐵罐時鐘

解渴後的暢快，宿醉時的無奈，讓我們忘了今夕是何夕，忘了我們仍得繼續追著時間，不停地追著，累著，卻也充實。

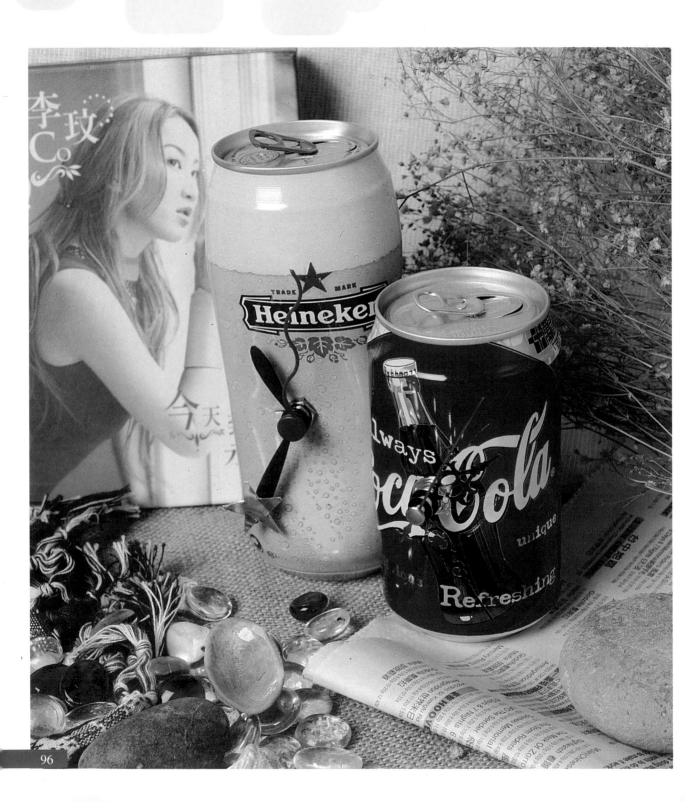

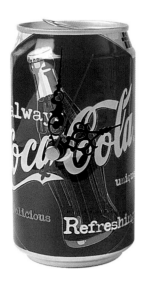

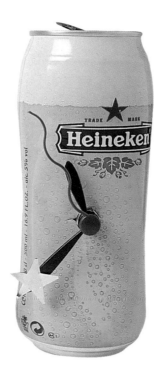

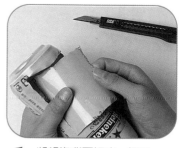

1 將鋁沒背面切出一個洞。

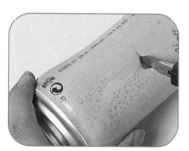

2 再於正面挖出一個洞孔，以放置時鐘。

3 將時鐘的時針，分針稍作修飾。

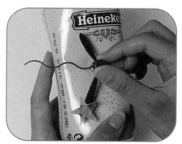

4 再將其放在正面處即完成。

鐵 罐 時 鐘

不同的時代，發生不一樣的事；不同的時間，做著不同的夢；最美的剎那，是最希望靜止。時間總是走的那麼急，急的來不及留下些什麼。

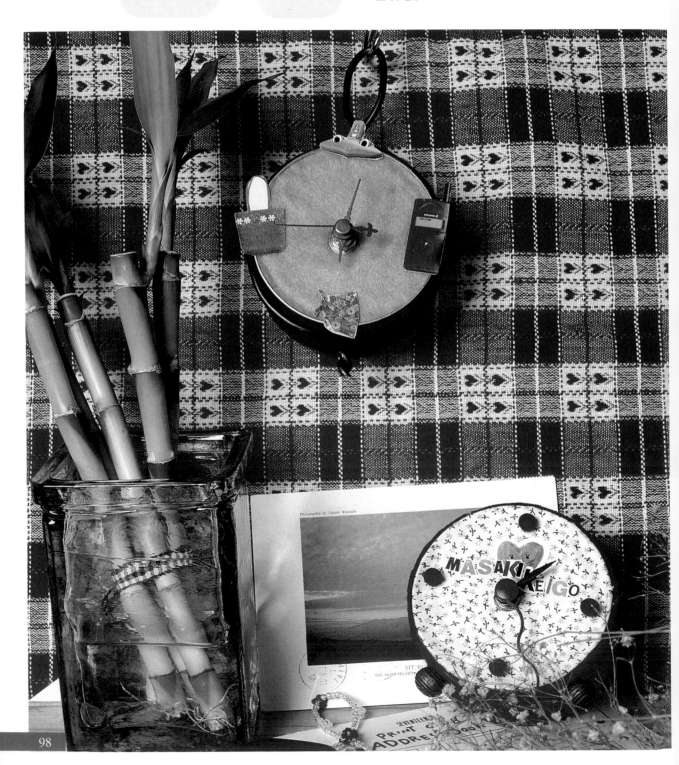

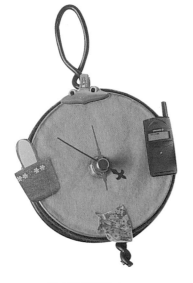

1 將鐵罐底部敲出一個洞孔，做為時鐘正面。

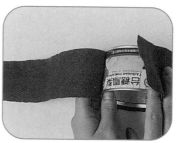

2 罐身以不織布包裝之。

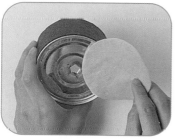

3 正面部分貼上剪下的圓形的不織布。

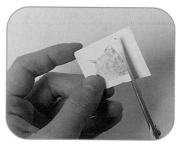

4 雜誌圖樣貼於卡紙上，增加其硬度，並裁下。

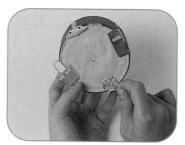

5 將圖樣貼於十二點、三點、六點、九點的位置上。

6 時鐘的指針於修剪後噴上噴漆。

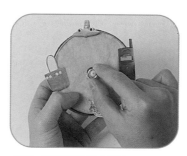

7 將時鐘的機心裝上。

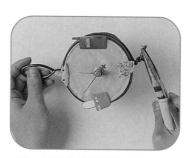

8 以鋁條繞著時鐘，並最後彎出一吊環，即完成。

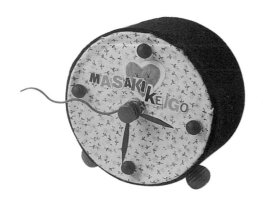

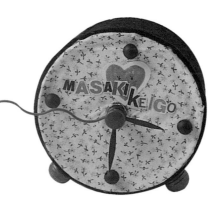

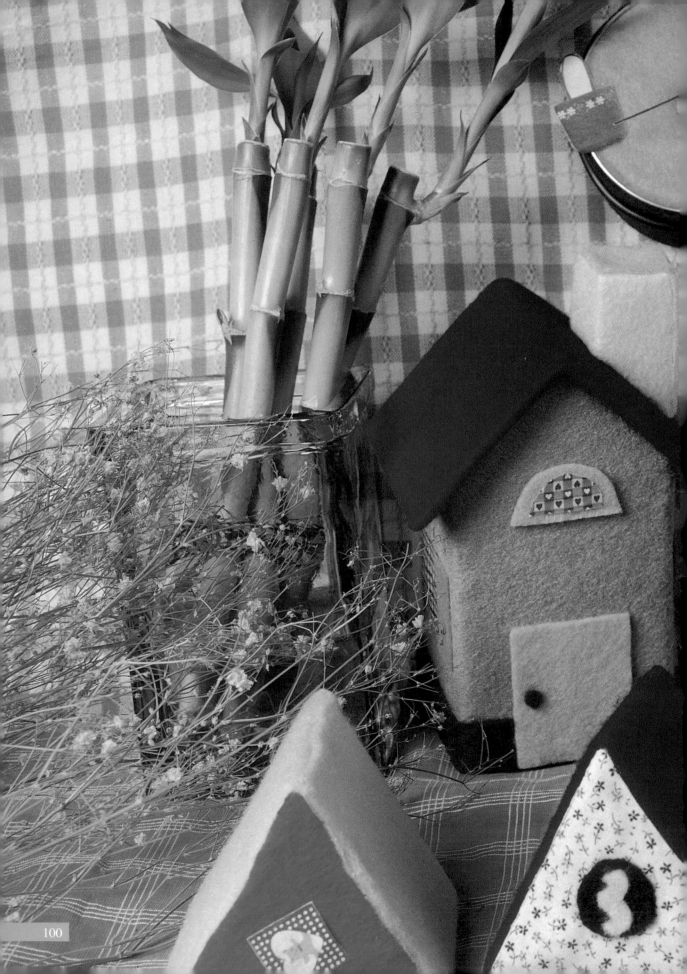

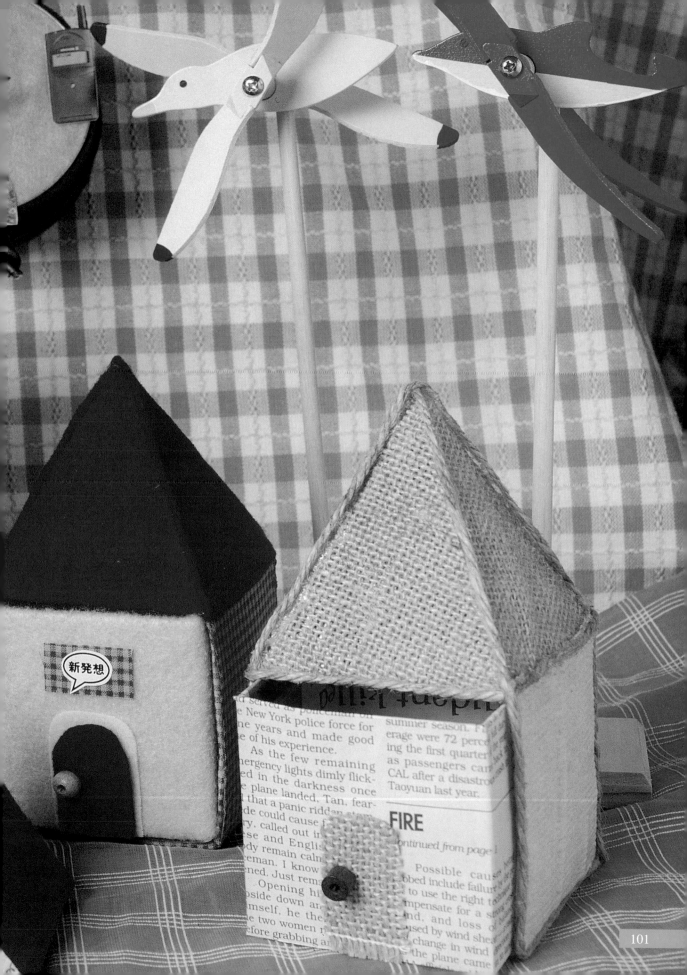

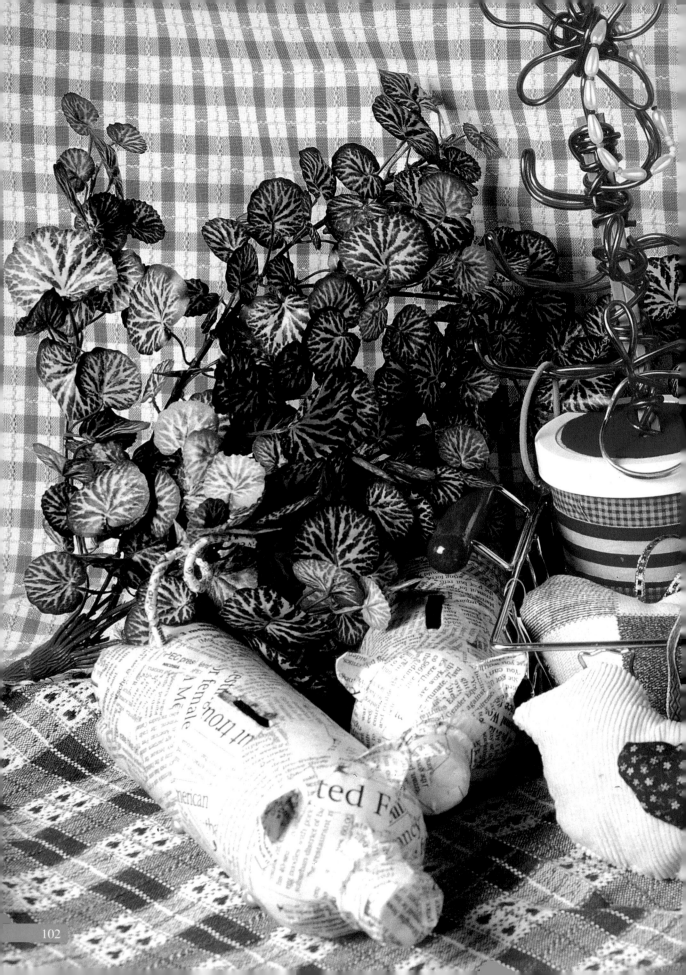

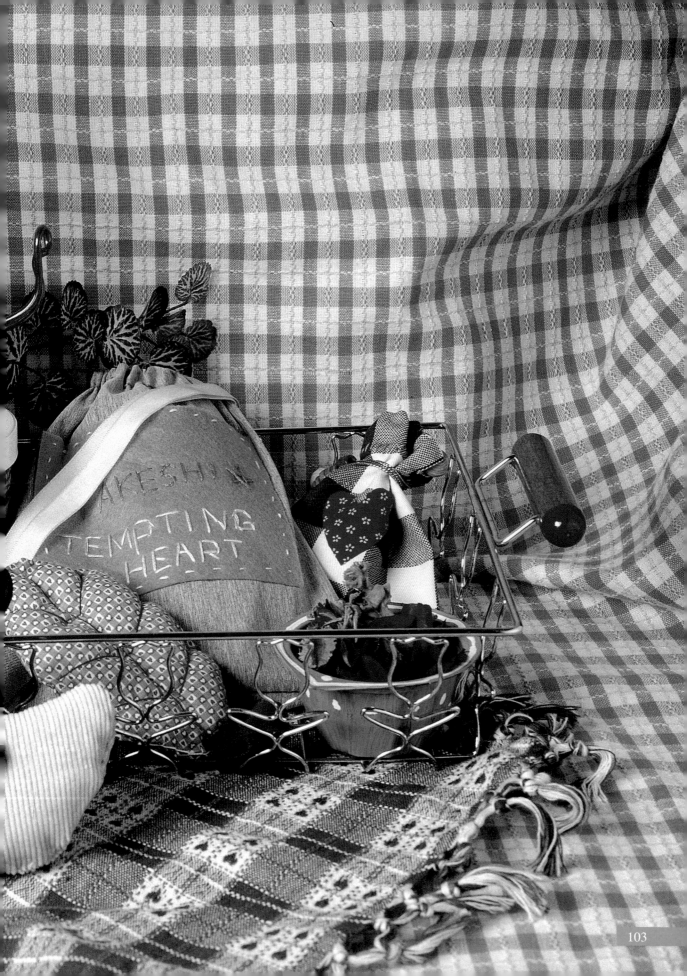

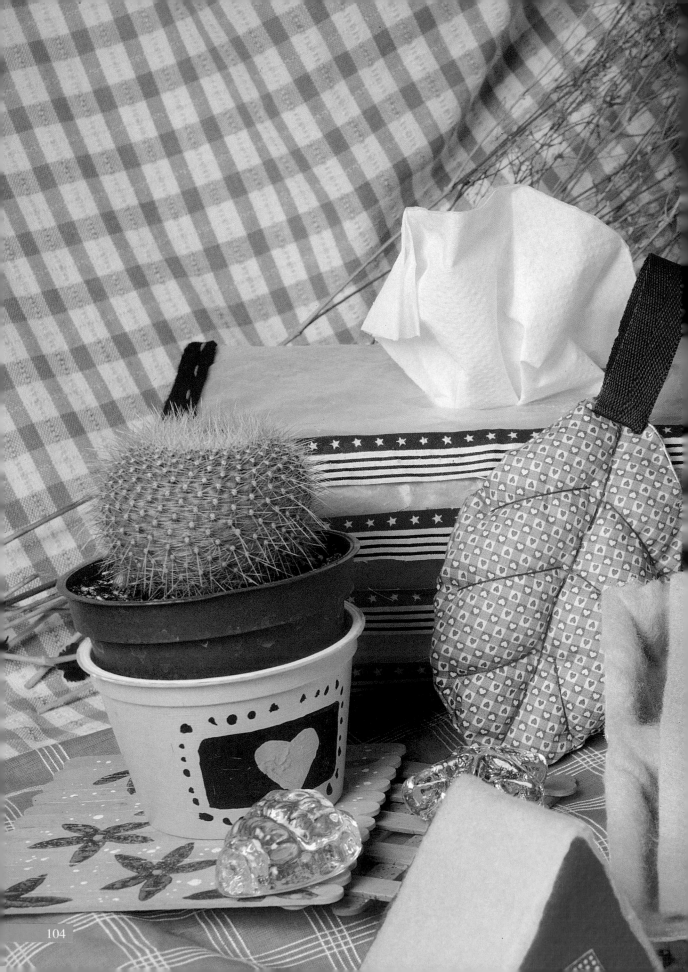

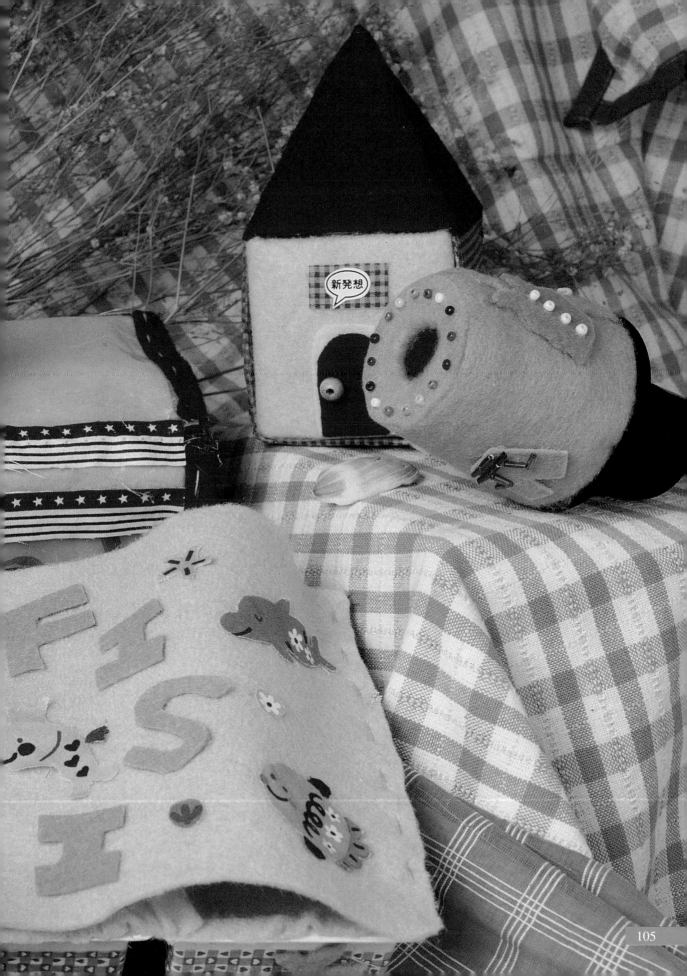

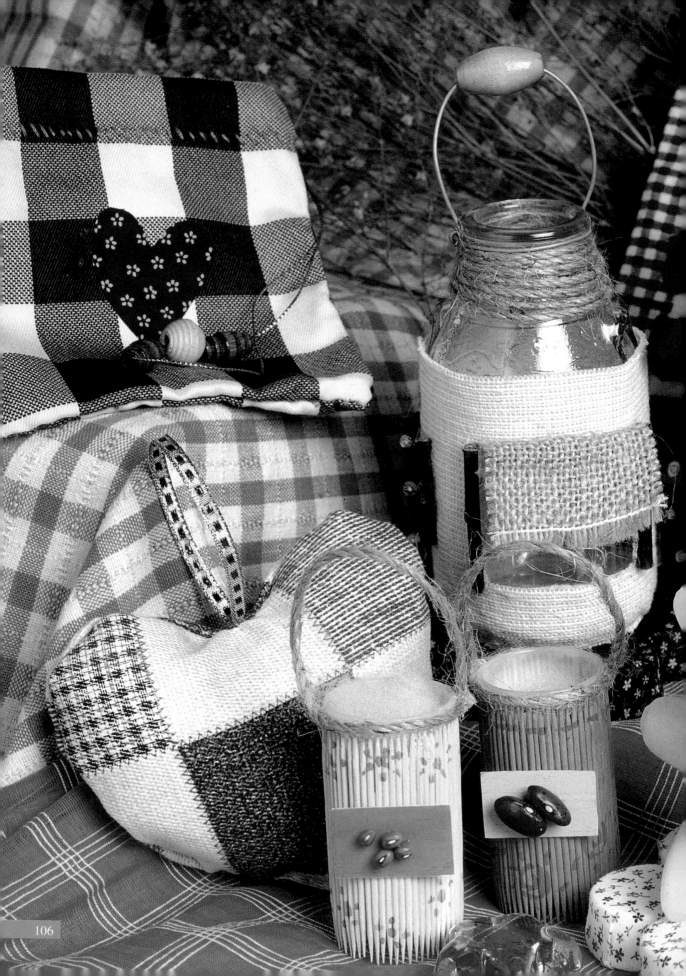

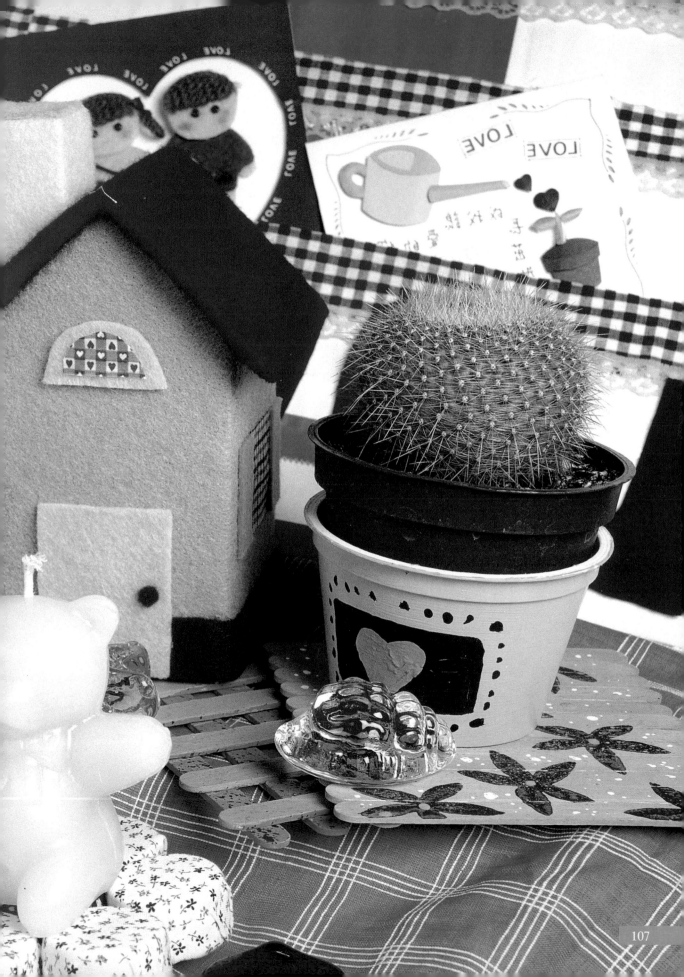

精緻手繪POP叢書目錄

POINT OF
PURCHASE

企業識別設計

Corporate Indentification System

林東海・張麗琦 編著

新形象出版事業有限公司

創新突破・永不休止

定價450元

新形象出版事業有限公司

北縣中和市中和路322號8F之1／TEL：(02)920-7133／FAX：(02)929-0713／郵撥：0510716-5 陳偉賢

總代理／北星圖書公司

北縣永和市中正路391巷2號8F／TEL：(02)922-9000／FAX：(02)922-9041／郵撥：0544500-7 北星圖書帳戶

名家創意

名家序文摘要

● 名家創意識別設計

陳木村先生（中華民國形象研究發展協會理事長）

這是一本用不同手法編排，真正屬於CI的書，可以感受到此書能讓讀者用不同的立場，不同的方向去了解CI的內涵。

● 名家創意包裝設計

陳永基先生（陳永基設計工作室負責人）

「消費者第一次是買你的包裝，第二次才是買你的產品」，所以現階段行銷策略、廣告以至包裝設計，就成為決定買賣勝負的關鍵。

● 名家創意海報設計

柯鴻圖先生（台灣印象海報設計聯誼會會長）

國內出版商願意陸續編輯推廣，闡揚本土化作品，提昇海報的設計地位，個人自是樂觀其成，並予高度肯定。

識別 包裝 海報 設計

北星圖書
新形象
震憾出版

名家・創意系列 ❶

識別設計

——識別設計案例約140件

◎編輯部　編譯　◎定價：1200元

此書以不同的手法編排，更是實際、客觀的行動與立場規劃完成的CI書，使初學者、抑或是企業、執行者、設計師等，能以不同的立場，不同的方向去了解CI的內涵；也才有助於CI的導入，更有助於企業產生導入CI的功能。

名家・創意系列 ❷

包裝設計

——包裝案例作品約200件

◎編輯部　編譯　◎定價800元

就包裝設計而言，它是產品的代言人，所以成功的包裝設計，在外觀上除了可以吸引消費者引起購買慾望外，還可以立即產生購買的反應；本書中的包裝設計作品都符合了上述的要點，經由長期建立的形象和個性對產品賦予了新的生命。

名家・創意系列 ❸

海報設計

——海報設計作品約200幅

◎編輯部　編譯　◎定價：800元

在邁入已開發國家之林，「台灣形象」給外人的感覺卻是不佳的，經由一系列的「台灣形象」海報設計，陸續出現於歐美各諸國中，為台灣掙得了不少的形象，也開啟了台灣海報設計新紀元。全書分理論篇與海報設計精選，包括社會海報、商業海報、公益海報、藝文海報等，實為近年來台灣海報設計發展的代表。

兒童美勞才藝系列

 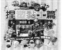

1.趣味吸管篇　2.捏塑黏土篇　3.創意黏土篇　4.巧手美勞篇　5.兒童美術篇
平裝 84頁　　平裝 96頁　　平裝108頁　　平裝84頁　　平裝84頁
定價200元　　定價280元　　定價280元　　定價200元　　定價250元

幼教教具設計系列
針對學校教育、活動的教具設計書，適合大小朋友一起作。

每本定價　360元

1.教具製作設計　2.摺紙佈置の教具　3.有趣美勞の教具　4.益智遊戲の教具　5.節慶道具の教具

教室環境設計系列
100種以上的教室佈置，供您參考與製作。
每本定價　360元

1．人物篇　　2．動物篇　　3童話圖案篇　4．創意篇　　5．植物篇　　6．萬象篇

親子同樂系列
啟發孩子的創意空間，輕鬆快樂的做勞作
合購價 1998 元

❶ 童玩勞作　❷ 紙藝勞作　❸ 玩偶勞作　❹ 環保勞作　❺ 自然科學勞作　❻ 可愛娃娃勞作　❼ 生活萬用勞作

96頁 半裝　　96頁 平裝　　96頁 平裝　　96頁 平裝　　96頁 平裝　　112頁 平裝　　112頁 平裝
定價350元　　定價350元　　定價350元　　定價350元　　定價350元　　定價375元　　定價375元

教室佈置系列
◆讓您靈活運用的教室佈置

 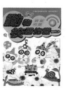 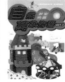 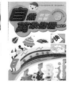

教學環境佈置　人物校園佈置　人物校園佈置　動物校園佈置　動物校園佈置　自然萬象佈置　自然萬象佈置
平裝 104頁　　Part.1 平裝 64頁　Part.2 平裝 64頁　Part.1 平裝 64頁　Part.2 平裝 64頁　Part.1 平裝 64頁　Part.2 平裝 64頁
定價400元　　定價180元　　定價180元　　定價180元　　定價180元　　定價180元　　定價180元

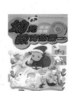 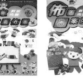

幼兒教育佈置　幼兒教育佈置　創意校園佈置　佈置圖案佈置　花邊佈告欄佈置　紙雕花邊應用　花邊校園海報　趣味花邊造型
Part.1 平裝 64頁　Part.2 平裝 64頁　平裝 104頁　　平裝 104頁　　平裝 104頁　　平裝 104頁　　平裝 120頁　　平裝 120頁
定價180元　　定價180元　　定價360元　　定價360元　　定價360元　　定價360元　　定價360元　　定價360元
　　　　　　　　　　　　　　　　　　　　　　　　　　　　　　　附光碟　　　　附光碟　　　　附光碟

幼教・親子・美勞・教室佈置

實用的美術叢書系列

國家圖書館出版品預行編目資料

瓶罐與牛奶盒：創意輕鬆做/新形象編著.--
第一版.-- 台北縣中和市：新形象，2006[
民95]
面 ： 公分--（手創生活；4）
ISBN 978-957-2035-84-9（平裝）
1. 勞作 2. 美術工藝
999.9 95016806

瓶罐與牛奶盒 創意輕鬆做

出版者	新形象出版事業有限公司
負責人	陳偉賢
地址	台北縣中和市235中和路322號8樓之1
電話	(02)2927-8446　(02)2920-7133
傳真	(02)2922-9041

編著者	新形象
美術設計	盧慧欣、吳佳芳、戴淑雯、許得輝
執行編輯	黃筱晴、盧慧欣
電腦美編	黃筱晴
製版所	興旺彩色印刷製版有限公司
印刷所	皇甫彩藝印刷股份有限公司

總代理	北星圖書事業股份有限公司
地址	台北縣永和市234中正路462號5樓
門市	北星圖書事業股份有限公司
地址	台北縣永和市234中正路498號
電話	(02)2922-9000
傳真	(02)2922-9041
網址	www.nsbooks.com.tw
郵撥帳號	0544500-7北星圖書帳戶
本版發行	2006 年 10 月　第一版第一刷
定價	NT$ 299 元整